BLOCK PRINT MAGIC

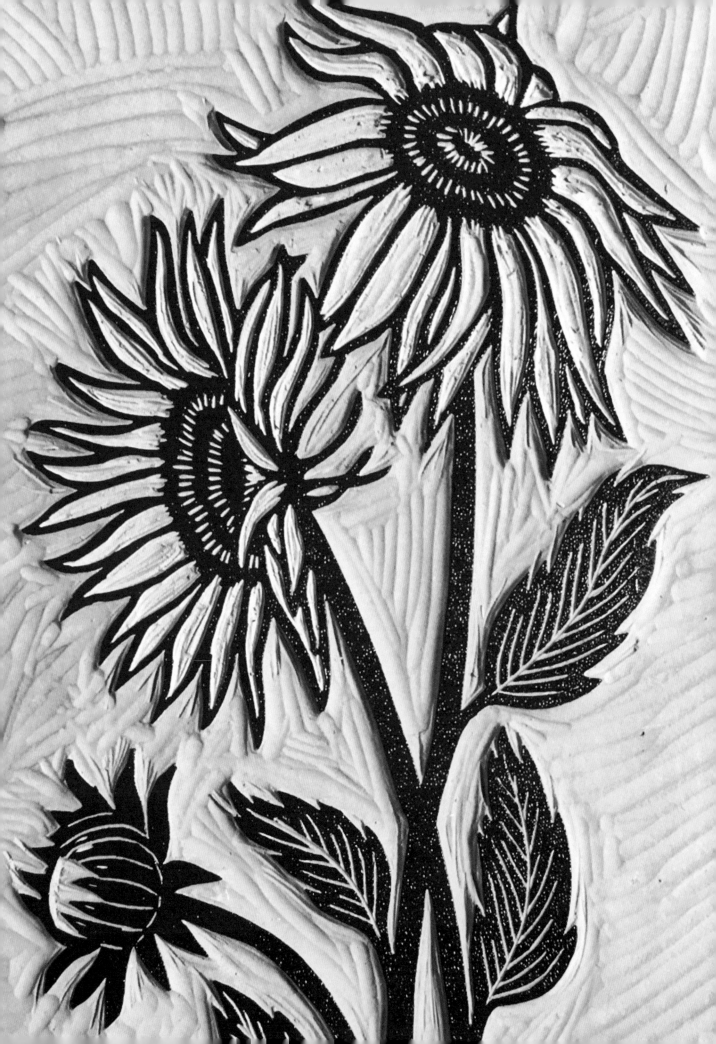

ART
创意训练营

版画
也能这么玩 ②

从基础到进阶的
创意手工版画指南

[美] 埃米莉·露易丝·霍华德 著

刘静 译

上海人民美術出版社

图书在版编目（CIP）数据

版画也能这么玩. 2，从基础到进阶的创意手工版画指南 /
（美）埃米莉·露易丝·霍华德著；刘静译. --上海：上海人
民美术出版社，2021.6（2024.6重印）
（ART创意训练营）
书名原文: Block print magic: the essential guide to
designing, carving, and taking your artwork further with
relief printing
ISBN 978-7-5586-2091-1

Ⅰ.①版… Ⅱ.①埃…②刘… Ⅲ.①版画技法 Ⅳ.①J217

中国版本图书馆CIP数据核字（2021）第105409号

ART创意训练营

版画也能这么玩2
从基础到进阶的创意手工版画指南

著　　者：[美]埃米莉·露易丝·霍华德
译　　者：刘　静
统　　筹：姚宏翔
责任编辑：丁　雯
流程编辑：李佳娟
封面设计：凌楚冰
版式设计：胡思颖
技术编辑：史　湧
出版发行：上海人民美術出版社
　　　　　（上海市闵行区号景路159弄A座7F 邮编：201101）
印　　刷：上海中华商务联合印刷有限公司
开　　本：889×1194　1/16　印张9
版　　次：2022年1月第1版
印　　次：2024年6月第2次
书　　号：ISBN 978-7-5586-2091-1
定　　价：88.00元

摄影：埃米莉·露易丝·霍华德（Emily Louise Howard）
本书中除了第三、四章中介绍的艺术家提供的部分照片外（感
谢艺术家们提供的照片）还包括以下照片：
P30（上图）：《蝗灾》（The Plague of Locusts），（出
自《纽伦堡编年史》，Nuremberg Chronicle），1493年
（木刻版画），德国风格，（15世纪）私人收藏品 / Prismatic
Pictures / Bridgeman Images DGC875286
P30（下图）：《死神和农夫》（Death and the Ploughman），
取自《死神的舞蹈》（The Dance of Death），汉斯·路采尔
伯格（Hans Lutzelburger）雕刻，1538年（木刻版画）（b/
w照片），汉斯·小霍尔拜因（Holbein the Younger, Hans）
（1497/1498—1543）（后）私人收藏品 / Bridgeman
Images XJF143243
P31（上图）：《烈焰吞噬的房屋》（House Engulfed in
Flames）1933年（木刻版画），美国学院派，（20世纪）/照片
鸣谢GraphicaArtis / Bridgeman Images GRC3035652
P31（下图）：《大风》（The Gale）1894年（木刻版画），
费利克斯·爱德华·沃拉顿（Felix Edouard Vollatton,
1865—1925）/私人收藏品/照片鸣谢Christie's Images/
Bridgeman Images CH615511
P56: Shutterstock图库
P74（上图）：《56岁的阿尔布雷特·丢勒自画像》（Albrecht
Dürer, aged 56）（木刻版画），德国学院派，1527年私人
收藏品 / The Stapleton Collection / Bridgeman Images
STC2962079
P108（下图）：《麦田里的丝柏树》（Wheatfield with Cypre-
sses），1889年（布面油画），文森特·凡·高（Vincent van
Gogh, 1853—1890）/英国伦敦国家美术馆 / Bridgeman
Images BAL3585
插图：埃米莉·露易丝·霍华德

谨以此书献给我的父母

目录

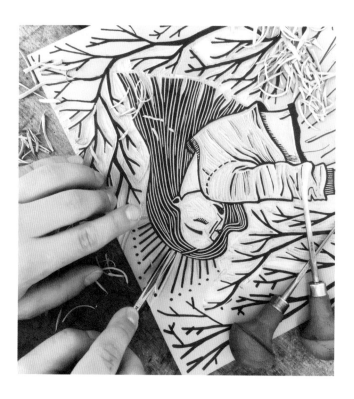

3

4

5

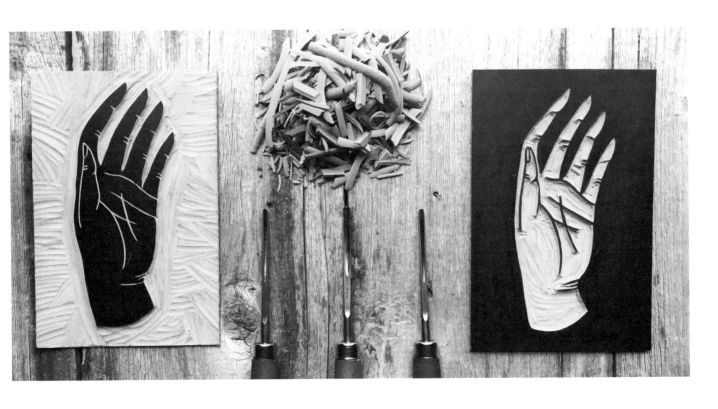

前言

亲爱的读者们：

我们将携手创作令人惊艳的艺术作品。在本书中，我将与你分享制作引人注目的麻胶板刻印和橡胶板刻印的必备技巧和具体过程。我设计了一系列专题练习来提高你的技巧、检验你的创造力，还在书中提供了拯救出错印花以及赋予问题作品新生命的一些趣味方法。本书旨在激发你的创意灵感，鼓励你动手创作，传授必要技巧来助你一臂之力，让你能够赋予每个灵光一闪的创作理念以崭新的生命。

你以前是否从未接触过雕刻工具呢？如果是，无须担心，本书正是为你而作。你是否曾在艺术课上对版画印花浅尝辄止，意犹未尽，希望能够制作更用心的、更专业的版画作品？如果是，太好了，本书也是为你而作！在以下的页面里，你将获得所有必要信息，内容涵盖工具、材料乃至出色构图的众多元素。我将向你展示如何制作自己工作坊的所需材料，如简单的墨板和晾干架。本书中的每个专题练习都是为某个特定技巧或多个技巧量身定制的，包括了基本肌理印花、多块刻板印花和色彩渐变印花等丰富全面的内容。我们也将在书中遇见多位美国版画艺术家，他们慷慨大方地与我们分享了自己的创作经验和秘诀，对我们的创作大有助益。不论你过去拥有什么样的艺术经验，不论你现在的艺术水平如何，本书都能让你大有所获。

我本人拥有跨学科艺术背景，原本学习的专业是古典绘画和写生创作，在接受艺术教育相对较晚的阶段才接触到版画。我把雕刻视作一种创意性的趣味游戏，深爱制作各种木刻设计图案。我还把刺绣当作一种解压方式，每种创意学科互为提高。正如足球运动员从芭蕾舞者那儿能学到很多，画画的人能从做雕塑的人那儿学到很多一样，我衷心地希望你能够从我这儿有所收获。

现在是时候开工啦！先试试把雕刻工具握在手心的重量感，感受一下多样可能性让人跃跃欲试的感觉，聆听一下压印油墨时滚筒亲吻纸面的声音吧。在V形凿雕刻不停的时候，让一些常用的骂娘的话脱口而出吧（没什么啦，所有雕版艺术家都有这样的经历）。犯很多很多的错误，弄伤自己一两次，吸取教训，然后陶醉于你的第一份完整的版画作品吧。尽你所能地去创作，你会感受到雕刻的魔力。

油墨让你我休戚与共。

埃米莉

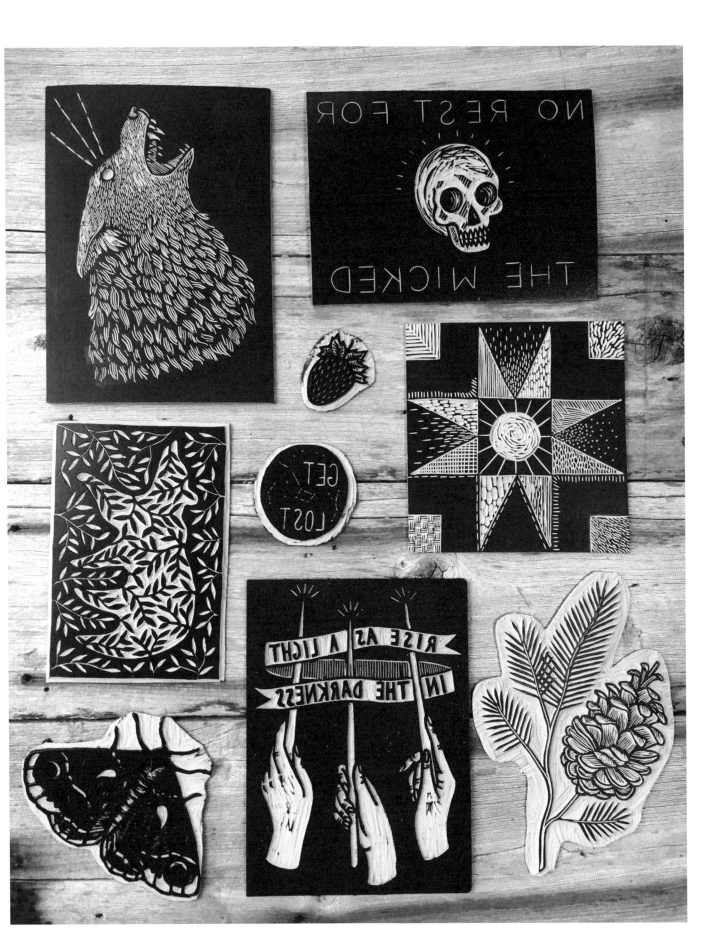

第一章

基本工具和材料

你将从本章了解到将自己的奇思妙想变成出色雕刻印花所需的基本材料。麻胶板刻印是凸版印刷的一种，是将油墨涂在刻板的剩余（未经雕刻的）区域上，然后用雕刻过的刻板压印印花的过程。对于凸版印刷，我个人最喜欢的部分是你无须昂贵的设备就能制作出相当于工作坊品质的印花作品，而且绝大多数工具相对而言价格适中，可以接受。有种类繁多的工具、纸张、刻板和油墨可供尝试，因此多做研究，多多实验来寻找最适合自己的材料。

基本工具

刻板

雕刻刻板

尽管版画包括多种多样可供雕刻的表面，本书集中于麻胶刻板和橡胶刻板的雕刻。通常，较软的橡胶是年纪较轻、经验稍欠的版画艺术家们的上佳选择，因为它是易于初学者使用的工具。我在面料上印花时也更喜欢较软的橡胶刻板。较为结实的麻胶刻板雕刻起来稍微费劲一点，也需要更为锋利的工具，而且在压印过程中也不太容易因为被压扁而让油墨渗出去。

麻胶刻板

亚麻麻胶刻板由亚麻籽油、软木屑、木粉和松木树脂制成，因为它的构成成分可以再生，所以它是很多艺术家首选的创作材料。它拥有从小号到中号的各种标准尺寸，也有成卷的较大尺寸，由于其灵活性，可以被裁剪成各种尺寸。很多专业版画艺术家对未装裱的"蓝灰色"麻胶刻板颇为青睐。

有时候，麻胶刻板装裱在厚实的复合木板上，尽管这样不太容易被制作成其他不同的形状，但木头衬板为雕刻工作提供了额外的支撑和保护。装裱过的刻板重量在你取下印花时也有助于保持刻板稳定。

可以对麻胶刻板（不论装裱还是没有装裱在复合木板上）进行加热，这样有助于雕刻工具更加顺滑地移动。可以在刻板上覆盖一条毛巾，用调成中温的熨斗对其进行熨烫，或者直接用吹风机加热。我个人发现坐在刻板上给它加热的温度正好合适。不过，要是雕刻工具足够锋利，你就无须加热刻板。

麻胶刻板应保持平放，须远离阳光直射和温度过冷、过热的地方。光线过强、温度过高、存放时间过长最终会导致刻板变硬、弯曲变形、易碎，以至于无法雕刻。因为新鲜刻板更易于雕刻，所以我不会在手边存放大量麻胶刻板。

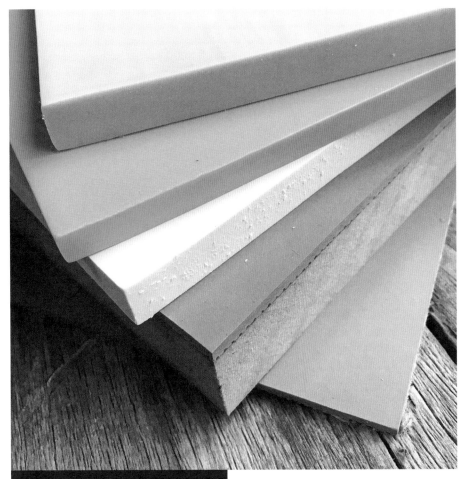

从上到下分别为：MOO Carve牌专业刻板，Speedball Speedy-Carve牌刻板，Speedball Speedy-Cut牌刻板，Speedball牌装裱在复合木板上的麻胶刻板，Blick牌蓝灰色未装裱麻胶刻板。

未装裱的麻胶刻板背面的粗麻布背衬，也被称作麻布底布。

橡胶刻板

Soft-Kut、MOO Carve和Speedy-Carve牌的橡胶刻板是传统麻胶刻板的出色替代品，它们通常较为柔软，易于用雕刻工具的刀片进行雕刻，推动刀片雕刻它们所用的力气要比雕刻麻胶刻板时小很多。如MOO Carve牌之类的最软刻板只需极轻的力量就能推动刀片，因此对手部的稳定性十分有帮助。橡胶刻板易于表现极为细致的画面，不像麻胶刻板有时候那么易碎。

雕刻工具
及其护理

大多数初学者的工具包里有各种宽度和形状的刀片,从最窄的V形小凿到最宽的U形刀片都包含其中。V形小凿适合制作极细的精致线条,V形凿带有45度或90度的角度;U形凿名副其实,形状为U形,适合彻底挖出麻胶。你也应考虑手的大小以及影响抓握手感的工具手柄。全尺寸的工具用起来要难一点,但能为雕刻工作提供更大力量。在雕刻精致细节时,蘑菇形状手掌工具的把手抓握起来更加舒适稳定。

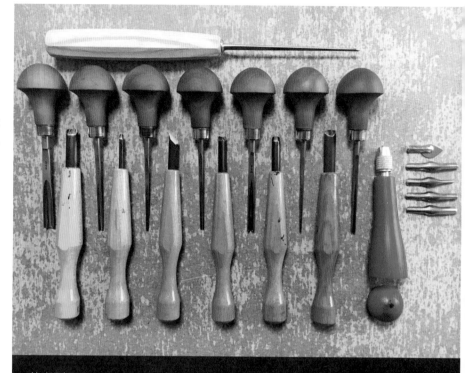

从上到下:
Pfeil牌2号V形小凿,Pfeil手掌工具C套装,Powergrip牌套装,Speedball牌带替换刀头的麻胶雕刻工具

Pfeil牌瑞士产雕刻工具套装C

提示:你可以采用简单措施保护自己花钱购买的工具。我经常旅行,在路上时也喜欢雕刻,因此我把刀头插进红酒瓶软木塞来保护刀片,也防止手指划伤。

尽管我把很多工具放在手边,但是我通常会一次又一次地重复使用其中的四种:1毫米U形凿,3毫米U形凿,1毫米V形凿和0.5毫米V形小凿。这些工具是我的战马,它们适用于尺寸小于11英寸×14英寸(28厘米×35.5厘米)且带有精致细节的印花。

麻胶刻板的密度会对工具产生影响。细密的蓝灰色麻胶刻板要比柔软的橡胶刻板更快地弄钝刻刀的刀口。因为正常使用刀片也总免不了磨损,所以可以考虑购买能力承受范围内最佳品质的刻刀。不过,也不要贬低价格较低的初学者套装,它们是初学者的完美选择,有些套装工具的把手里储藏着易于更替的刀片。

打磨你的工具

使用一段时间之后，雕刻工具的刀片就会变钝，不再锋利。钝刀片是版画艺术家的噩梦，因为你很难将钝刀片推入麻胶刻板，它会让你很快就感觉疲惫不堪，它还容易打滑或者弄破麻胶刻板。你需要定期磨快工具，让刀片的边缘没有机会出现豁口或毛边。艺术生常常不得不使用那个学期里上百个其他同学用过的凹凸不平的工具，拿它们进行雕刻可谓艰难倍至。以下这个技巧正是为你准备的。

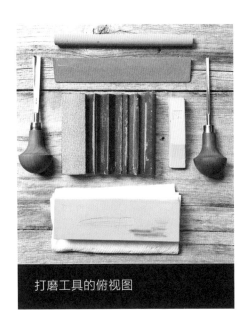

打磨工具的俯视图

使用Slipstrop磨刀器

以下为使用Flexcut Slipstrop磨刀器的方法。

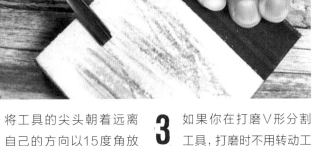
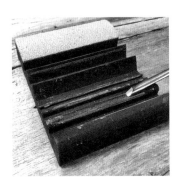

1 从磨刀器的外侧开始，在磨刀器的平坦一边摩擦黄色打磨块（套装随送的），将其大部分放在皮质表面上。

2 将工具的尖头朝着远离自己的方向以15度角放在皮面上，将其朝着自己的方向往回拖，轻轻地将刀片的外边缘抵着皮面往外推去。如果你在磨U形凿，从凿子的一侧开始，在朝着自己的方向往回拖时转向打磨凿子的另一侧。缓慢地从一侧到另一侧转动工具，能保证凿子的整个侧边都能与皮面接触。

3 如果你在打磨V形分割工具，打磨时不用转动工具，而是一次打磨一侧。不要来回拖拉工具，每次都把它拿起来，再放在磨刀器的上部。

4 把磨刀器翻过来，露出带隆起部位的那侧。这些弯曲的、尖利的隆起与大多数雕刻工具的形状相同。选择与你的刀片相符的隆起，沿着隆起放置大量黄色打磨块。对其内侧重复同处理刀片外侧边缘一样的处理过程。

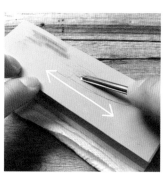
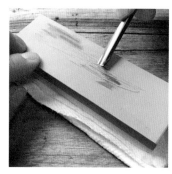
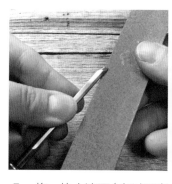

使用磨石和油石

1 使用前，将磨石放在水里浸泡5~10分钟。将其放在一张纸巾上。

2 将工具以大约15度角按在磨石的蓝色面上（或者让刻刀的刀刃与磨石的表面对齐）。如果你在打磨V形分割工具，轻柔地将其抵着磨石上下移动约5次，或直到你能看见刀刃变得锋利为止。

3 如果你在打磨U形凿，从左到右移动时需通过转动腕部来转动该工具。

4 将一块小油石（也叫阿肯色磨刀石）沿着工具内侧的弯曲面移动，将磨刀石抵着刀锋向外推。U形凿用圆形磨石，V形分割工具用尖头磨石。

5 把磨石翻过来，在其细沙侧重复以上过程，进一步打磨刻刀的刀片。

滚筒、
压印板、
压板和调色刀

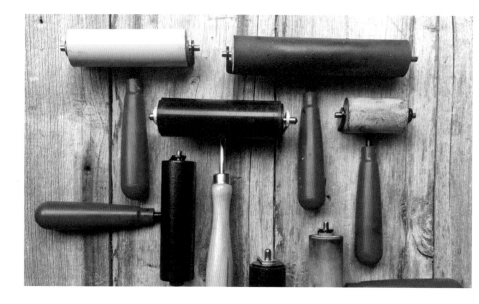

滚筒

滚筒被用来在刻板上均匀涂刷油墨。它们尺寸各异，由软硬不同的橡胶制成。硬橡胶滚筒特别适合表现精致的细节内容，而软橡胶滚筒能在刻板上十分均匀地涂刷油墨。使用软橡胶滚筒印花时，几乎不用施加什么压力。

选择滚筒时要考虑雕刻印花所用刻板的尺寸，理想的情况是滚筒要比刻板的短边稍宽一点。这样能均匀地涂上油墨而不会留下滚筒边缘弄出来的零散印迹。滚筒还应该十分平滑，没有凸出、凹陷或隆起，因为滚筒上的不完美印迹会直接转移到印花上。使用完毕后，清除滚筒上的油墨并将其好好储藏，不要让橡胶滚筒接触到任何其他东西。

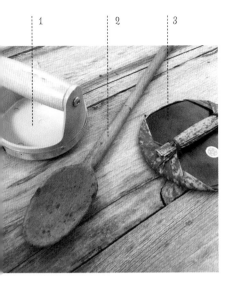

墨板

所有版画艺术家都需要墨板或压印板，它有着平滑的表面、没有气泡孔，可以在其上调和、摊开和滚刷油墨。各种材料都可以用作墨板，如金属托盘、金属垫板、一块带有磨边的安全玻璃以及打磨或用胶带粘贴边缘的有机玻璃。在本书中我所用的墨板是用螺丝固定在一块木板上的有机玻璃，二者尺寸大小相仿。墨板较重或固定不动会对印花有帮助，因为油墨带有黏着力，有时候墨板会粘到滚筒上。一次印花工作完成之后，务必立即清洁墨板，因为在墨板上干透了的油墨会导致你下次使用时无法均匀平整地调开新的油墨。

压印板

压印板是手工印制出色印花作品时不可或缺的工具，你要用它来摩擦涂过油墨的刻板上所放纸张的背面。这个工具可以让你在刻板上施加均匀的压力而不会把纸撕出小洞。最容易获得的（也是价格最便宜的）压印板是类似我所用的那种简单木勺（见2），你所需要的实际上就是平滑、坚硬的表面。不要用金属勺子，因为压印所需的摩擦力会把勺子变烫。握住勺柄的顶部，将食指和中指的指腹放在勺面上，这让你能够平稳抓握勺子并能使出足够力量来摩擦纸背。

传统的压印板是为日本木刻印花设计的，覆盖着用竹笋叶子制作的把手（见3）。随着时间的流逝，竹笋叶子会被磨损，需要对其进行替换。

Speedball牌压印板（见1）的把手较高，带有绒垫。我发现这个特别适合于较软橡胶刻板印花。

抛光
擦亮、磨光物体

调色刀

准备油墨时的一个基本工具是调色刀或者抹刀，用它将油墨从容器里刮起来并摊放在墨板上进行调和。调色刀的形状和灵活程度各不相同。打算制作大尺寸印花并且一次印制多幅印花时，稍宽的调色刀适合摊平和调配大量油墨。我更喜欢带圆边缘的小调色刀，它用起来比较灵活，也不太会刮花墨板的表面。

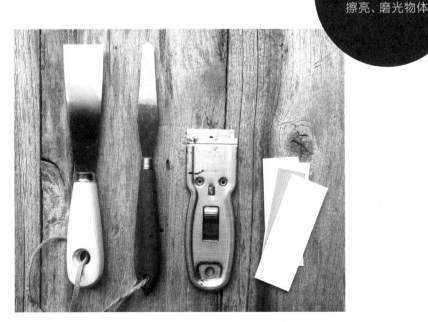

基本材料

除了基本的工具，每位版画艺术家都需要油墨和纸张。不同油墨会有不同的印花效果，而如今可供选择的纸张种类可谓数不胜数。继续阅读来了解油墨、纸张以及给工具包扩容的多种其他材料吧。

黏着力
油墨的一种特性，用以描述油墨的黏性

油墨

选择正确的油墨是印花过程的重要部分，选择时有很多需要考虑的因素。不可使用随便的旧颜料或油墨，凸版印刷必须使用特制的专门油墨，这一点十分重要。颜料会弄坏滚筒和刻板。选用正确的油墨能延长刻板的使用寿命，纸上印花的效果也会好看得多。

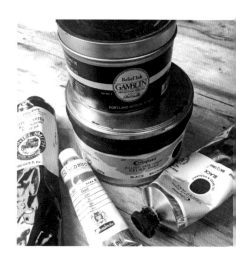

水性油墨

水性油墨是初学者和孩子们的出色选项，如果你不得不在狭小的空间制作印花，它也是更好的选择，因为你只需用肥皂和清水就能轻松地完成清洁任务。而且水性油墨干燥时间较短，如果你时间不太够用或需要印制小块印花，水性油墨也非常不错。不过，干燥时，水性油墨常呈现一种粉状的样子，人们常常难以在刻板上将其均匀涂刷。

> **提示：** 管装印油不太容易变干，因为自始至终里面所含的空气都很少，但比起罐装的油墨没有那么经济实惠。

油性油墨

油性油墨有两种，一种需要溶剂才能清理干净，另一种是能溶于水、可洗的。两者都能表现天鹅绒般的肌理效果和浓烈、鲜艳的色彩。油性油墨最高效的清洗剂是松节油和煤油，但二者都含有毒性。较为安全的清洗剂是纯植物油，用纸巾蘸油擦拭即可，但这样的处理会在刻板上留下残留物，因此，我通常会用消毒剂再擦一遍。我最喜欢的油性油墨是甘布林雕刻油墨（Gamblin Relief Ink）。

水溶性油性油墨是用植物油制作的。这些油墨的一个出色之处在于无毒，它们色彩鲜艳，拥有黏着力，适用于均匀涂刷，且用肥皂和清水或者消毒纸巾就能将它们清理干净。卡丽高牌无毒水洗雕刻油墨（Caligo Safe Wash Relief Ink）是出色之选，可用于本书中大部分的专题练习。

油墨改性剂

我们可以往油墨里混入多种不同的添加剂来获得不同的效果。加一滴含钴干燥剂能大大加快印花干燥的过程。不过，含钴干燥剂有毒性，使用时要戴手套。添加稀释剂或透明基能稀释油墨的色彩但不会改变其黏度，可以把它想成降低颜料不透明性的材料。

如果你喜欢慢慢地工作或者你需要印制大量印花，添加缓凝剂能延缓油墨的干燥时间。然而，务必记住要把印花图案放在晾干架上的时间加长一点。

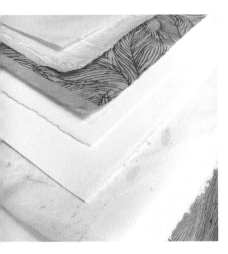

纸张

　　从技术上来讲，你可以在几乎任何平坦的表面上印花，尽管如此，纸是价格最低、使用最方便，也最容易获得的印花材料。将一张漂亮的厚纸在手指之间揉搓能带来令人无比愉悦的丰富触感。我很幸运（你也一样幸运），因为如今市面上的纸张五花八门，应有尽有。艺术家专用纸中最重要的普通成分是木浆、碎布、亚麻浆和桑皮，所有这些都是进行麻胶刻板手工印花的上佳之选。在家练习时随便用什么纸印花都可以，但你会发现所选纸张的品质越高，印花的效果就越好。

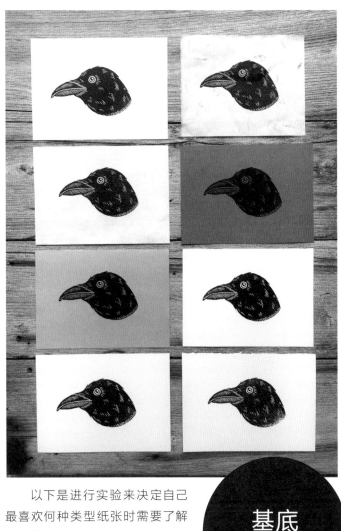

左栏

Blick Masterprinter牌纸，74gsm

日本Yasutomo牌桑皮纸，71.5gsm

戴尔罗尼牌坎福德系列无畏灰色纸（Daler Rowney Canford dreadnaught gray），150gsm

康颂（Canson）古典白纸，250gsm

右栏

泰国罗望子叶桑皮纸（Thai Tamarin Leaves mulberry paper），30gsm

康颂Mi-Teintes 502号橘黄色绘图纸，160gsm

Stonehenge牌暖白色纸，250gsm

BFK Rivers牌白色纸，280gsm

　　以下是进行实验来决定自己最喜欢何种类型纸张时需要了解的一些内容。

基底
压印印花的表面

无酸档案纸

　　理想的纸张不含木质素，木质素是木浆中的一种酸性物质，其存在的时间过久会导致纸张发黄变脆。不含酸的纸被称作档案纸，意思就是这种纸适合存放较长时间。百分百的碎布纸是无酸的，也是上佳之选。职业版画艺术家一定会选择适于存档的无酸纸来确保自己的作品能够经久存放。

克重

　　特定纸张的克重或者厚度通常以该纸张的每平方米克数（gsm）为单位来衡量。gsm的数值越高，纸张越厚。取决于所用油墨和刻板的种类以及希望达到的最终效果，你在凸版印刷中可以使用不同厚度的任意纸张。手工印花时用较薄的纸张效果也很好，但有时候薄纸会缺乏较厚纸张的精美华丽感和视觉效果。要拿各种各样的纸张进行实验，你才会慢慢发现哪些最适合自己以及自己的特定专题创作。

热压纸和冷压纸

　　机制纸会经过金属筒滚压，被加热、压缩或冷却，从而形成不同的肌理。热压纸表面光滑，纹理极少。冷压纸表面更有颗粒感，带有更多肌理效果。

其他器具

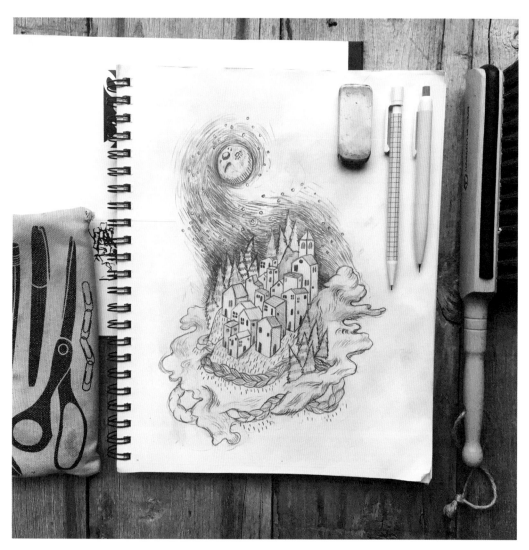

绘图材料

速写本

铅笔

铅笔盒

橡皮

黑色永久性记号笔

描图纸

绘图笔刷/掸子

复写纸

其他可用材料

围裙

纸板裁切机

剪刀

牛皮纸

和纸胶带或美纹胶带

印油铲刀

垫板条

消毒湿巾

纸巾

肥皂

综合材料

美工刀

可复用切割垫板

1码（1米）未漂白的 纯棉粗布
（cotton duck，也称作duck
cloth）

基本的针线包（各种缝衣针、适
合所有用途的线）

刺绣绷圈

松捻绣花丝线

绣花针

水粉或水彩套装颜料

调色盘、水杯和多支画笔

骨质刀

黏合胶

关于黏合胶的一个说明

　　本书中多个专题练习都要将纸张粘
贴起来，选用错误的黏合胶将对印花的
效果产生毁灭性影响。有些胶水会导致
纸张弯曲、变皱、发黄和老化。PVA胶不
含酸，它过很长时间也不会发黄。它们变
干后呈透明色，用途很广。Yes牌和Nori
牌的黏合胶都是不错的选择，因为二者的
干燥时间较慢（让你有足够的时间摆放
纸张的位置），不会导致纸张过度弯曲而
变形。

手工版画工作坊的构成

现在所有材料已经准备就绪，接下来的挑战就是寻找空间开始创作了。我在家设置工作坊时，想到了美国研究比较神话学的作家约瑟夫·坎贝尔（Joseph Campbell, 1904—1987）讲过的这段话：

"（一个神圣之所）应是当今每个人的必需品。为此你需要有一间屋子，确定空闲的几个小时甚至是一整天，在此地或此时你不必关心当日新闻，可以不去想自己的朋友，可以忘记别人对自己的亏欠。在这个地方你只用投入个人体验，表现自己以及将要发生变化的自己。这个地方是创意的孵化器。起初，你可能发现那里什么也不会发生，但如果你拥有一个神圣之所并对其善加利用，最终会有好事降临。"

工作坊远离尘嚣，在那里你无须过问政治、待付账单和日常生活中纷至沓来的无尽烦恼。这是一个魔法世界，我只用在此出现并启动魔法机关。不过，首先我得邀请魔法大驾光临。在我家简陋的空间里就有一个略显笨拙的L形设置，它由大量自制器材组成，上面堆着成摞的纸张。对我而言，它就是人间天堂。你的工作坊不必与罗德岛设计学院的工作坊相媲美，也不必让玛莎·斯图沃特（Martha Stewart）为之感到艳羡。不论你的创意空间是独立的一间房、一个壁龛还是一张被临时征用的桌子，它最主要的目标是让雕刻版画的过程尽可能得高效、舒适并令人灵感迸发。

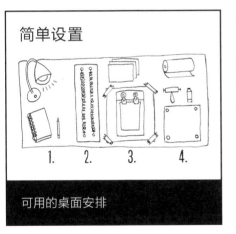

简单设置

可用的桌面安排

设置工作坊的高效方法是事先考虑自己将要从事的活动。就我而言，版画印花的基本步骤为：

设计草图
雕刻刻板
墨板调色
印制印花
晾干印花
储存印花

工作坊的全部意义在于成为专供艺术创作的空间，但有时候你可能无法奢侈地占据整个房间。好消息是你的真正所需不过是一张大桌子和几样关键设备。在计划空间的安排时，要考虑以下需求。

1. 干净空间

准备纸张、设计草图、从事雕刻和在印花作品上签名时，都需要干净的工作空间。这个区域要彻底远离油墨来保持纸张的清洁。要是辛辛苦苦印制的五色印花被桌子上的一块油墨污渍毁掉了，那会是多么令人悲哀的事情啊。

2. 干燥空间

这是压制印花后放置潮湿印花图案的地方。本书第26页提供了手工晾干架的制作方法。

3. 印花空间

这是用上了油墨的刻板压制印花的区域。我喜欢用牛皮纸盖住这个空间，并用胶带将牛皮纸在桌上粘牢。这样做的目的是在完成印花工作后便于清理。这也是放置定位装置/压印夹具（见本书第43页）的地方。在压印夹具上方要保留一小块干净区域，这样你就有安全的地方放置准备好的纸张了。

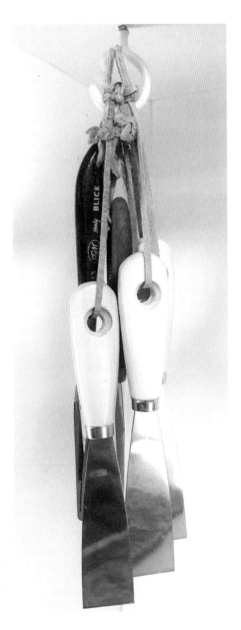

4. 压印空间

这是可以弄得乱七八糟的地方，也是在墨板上调色，用滚筒蘸取油墨给刻板上色的地方。在我的工作坊里，我直接在一张桌子的桌面上用螺丝钉固定了一大块有机玻璃，将其用作永久墨板。

压印后，把写好标题的干净且干透了的刻板堆放储存在纸板箱里，并将标题朝外放置，方便取用。

架子下面是挂滚筒的钩子，这有助于集中放置滚筒。把滚筒挂起来也能防止滚筒被压出凹痕，影响使用效果和使用寿命。我也把所有用来清洁油墨的材料放在触手可及之处，它们包括卷筒纸、棉签、消毒纸巾、垫板条、手套、婴儿油、一堆旧杂志和一个塞在桌子下面的垃圾桶。

提示：

制作版画非常耗费体力，容易让人感觉筋疲力尽，特别对肩部、颈部和腰部有损伤。要调整工作台面的高度来防止由于工作时弯腰驼背而疲惫不堪。我在工作台下放了一个瑜伽滚轮来拉伸身体，在长时间压制印花的过程中用它来小憩片刻。

要围绕照明及惯用手安排工作坊内的器具，要让工作台尽量靠近窗户，允许最多的自然光照射进来。我惯用右手，因此光源来自右边时，我的手会投下阴影。要是让光源从左边照亮工作区域，我就能更清楚地看清手头的工作。

如果看不清细节内容，可以购置一个微型放大镜。它们型号众多，你可以购买独立放置的或者带有夹钳、可以固定在工作台上的放大镜。

要将大量器具挂起来或者收入架中，以免将工作区域弄得凌乱不堪。现在，如果缪斯女神前来造访，你就没有什么束缚手脚的了。

在身边放置让自己灵感迸发的东西，譬如你收集的水晶球、电影海报、儿童画、名画的复制品明信片。只要能让你的大脑运转起来，让你的手指跃跃欲试，什么东西都可以。我的工作坊里挂满了从朋友和心仪的艺术家们那里搜集来的印花画框。我在工作坊里度过了独处的漫长时光，它们是我的良伴。

储存印花时，平放的文件夹效果最佳，也可以放在普通的五斗橱抽屉里，最好将印花平放在干燥避光之处保存。这有助于保持油墨的颜色品质，让印花纸不至于因为过度暴露于空气中而发生弯曲变形。

油墨、滚筒和其他工具被有条不紊地摆放在工作台上方的架子上。

第二个工作台,印花工作已经准备就绪。

不从事手工印花时,我使用Richeson牌中型铜版印刷机,它价格较为昂贵,占据较大空间,但使用铜版印刷机能节省大量体力。

钢丝晾干架

工具和材料

直尺

铅笔

电钻

0.75英寸（2厘米）菲利普钻头

0.125英寸（3毫米）钻头

两个0.5英寸（1.3厘米）法兰盘

两个0.5英寸（1.3厘米）螺纹接套

0.75英寸（2厘米）菲利普木螺钉

11.5英寸×28英寸（29厘米×73.5厘米）桦木胶合板

两根16英寸（40.5厘米）长、0.5英寸（1.3厘米）宽的铜管

32英寸（81.5厘米）重型挂画的钢丝

15个小号燕尾夹

钢丝球

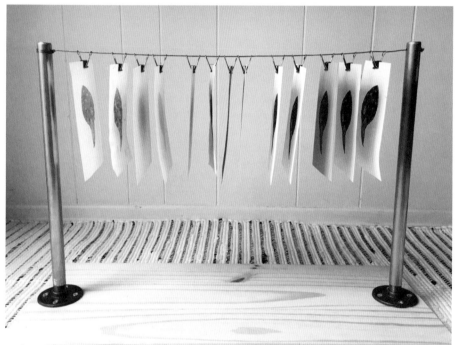

在狭小空间工作的最大挑战之一就是找地方放置等候晾干的印花。这个台式晾架是特制晾架价格低廉的替代品。无须专门技术或设备，在一个小时之内就能做出这样一个晾干架。先在当地的五金商店把胶合板和铜管切割成所需尺寸。在开始制作之前务必要用砂纸打磨好粗糙的边缘，并且一定要遵守工作坊基本安全操作流程的要求。

这是一个法兰盘

导向洞的记号

3

5.75英寸（14.5厘米）中心记号

从边缘到心的长度0.75英寸厘米）

制作过程

1 沿着短边在木板一端5.75英寸（14.5 厘米）处标出中心记号。

2 在距离边沿的中心记号0.75英寸 （2厘米）处标出另一个记号。对木 板另一端的短边做同样的处理。

3 如图所示，在木板上放一个法兰 盘。将其中的一个洞放在0.75英寸 （2厘米）记号处的中央位置并标出另 外三个洞的位置。

4 移开法兰盘，使用三个洞的记号用 电钻和0.125英寸（3毫米）钻头钻 洞，这样能防止木板开裂。

5 将法兰盘放回原处，用四个0.75英 寸（2厘米）的木螺钉将其固定。

6 在木板的另一边重复步骤3到5。

7 在每个法兰盘里插入0.5英寸（1.3 厘米）螺纹接套并将其旋紧。

8 取一根铜管，从其一端开始测量并 标出0.5英寸（1.3厘米）处。用一只 手将铜管按住，用电钻和0.125英寸（3 毫米）钻头在铜管上的标记处钻出两个 洞。用钢丝球擦拭粗糙不平处。

9 对第二根铜管进行同样的处理。

10 取一根铜管，将未打孔的一端插 入螺纹接套，你可能要花点力气 或用上老虎钳。将其旋入时务必确保铜 管顶端钻出的两个孔的连线方向与木 板纹理的方向一致。

11 安装时要是把铜管弄脏了，用钢丝 球快速擦拭一下就能把它弄干净。

12 取一根金属丝将其穿过一根铜 管，在外侧打个结，（用剪刀或钢 丝钳）剪去多余的金属丝。

13 在金属丝上穿入15个小燕尾夹。

14 将金属丝的另一端穿过另一边的 铜管，轻轻地将它拉紧，然后将 多余的金属丝绕过铜管并固定住。

15 将完工的晾干架放入工作坊，然后 就可以挂上美丽的手工印花了。

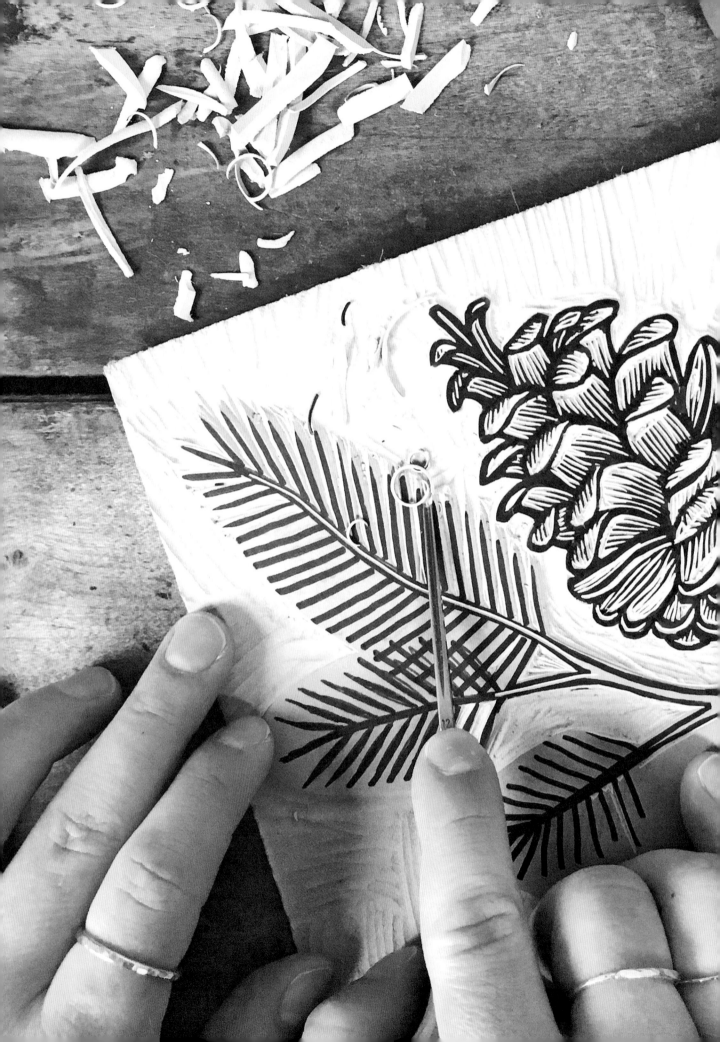

第二章

基本技法

　　尽管本书中的专题练习都已包含详细的操作指导，但是还有一些基本技法需要先行了解。本章回顾了一些出色设计中的基本原则，帮助你设计新颖独特的构图，并详细介绍了将图像转印到刻板上的不同方法。你也将了解雕刻技法的注意事项、制作印花的主要步骤以及多色印花的制作方法。

构图设计原理

出色的设计图是印花成功的基础。设计的相关元素和原则为我们创作、理解、欣赏、谈论和评价艺术提供了参照标准。在派对上，对这些内容的了解也能让你听起来像是行家里手。我喜欢将设计元素看作自己的设计语汇。以下为版画史上的一些经典佳作，它们将向你介绍一些关键设计元素和原则。

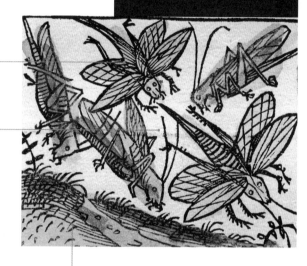

《蝗灾》，出自《纽伦堡编年史》，1493年

正空间是物体／主体本身所占据的区域。

负空间是环绕物体／主体的区域。

色彩给画面增添了生命力、动感和景深效果。

艺术家通过添加表示草地的不同笔触在前景中表现了**肌理效果**，暗指物体表面平滑或粗糙的效果。

确立了清晰的前景、中景和背景，界定了**空间**，即构图中物体内部、四周或物体之间的区域。

土地上的方向性**线条**引领观者的目光向上进入所绘场景。

画面下部的人像在**比例**（尺寸）上要比后面的建筑物大得多，目的是让他们显得与观者的距离更近。

形状上的排线添加了**明度效果**，即图像内部明显的亮部／暗部。将二维平面图像转换成三维立体图像时，明度效果的表现至关重要。

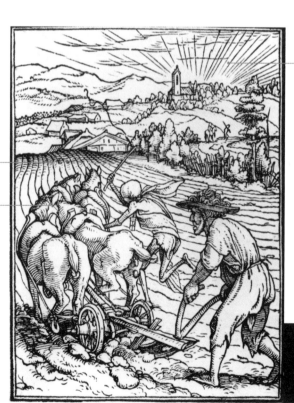

在地平线上汇聚的线条表现了**景深感**的错觉（从近到远的明显距离感）。

《死神和农夫》，汉斯·路采尔伯格，1538年

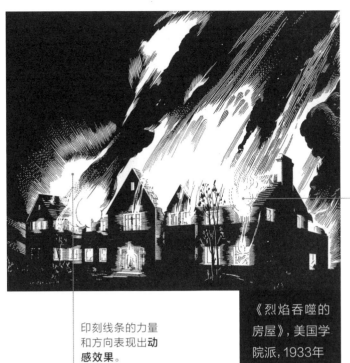

这幅画的主题耐人寻味。是谁住在这屋子里？火灾因何发生？此乃**叙事性图像**（讲述故事的图像）的绝佳范例。

用有限的明度范围表现了强烈对比效果。在黑色房屋的映衬下，白色烈焰表现得十分大胆，令人震惊。这种戏剧化的亮光可以表现构图的**情绪**或**整体感情**。

印刻线条的力量和方向表现出**动感效果**。

《烈焰吞噬的房屋》，美国学院派，1933年

在这幅画中，同样的图案多次出现，它们有助于将图像连接为一个整体，达成**画面统一**。也正是这样的处理让整体构图表现出了完整性和平衡感。

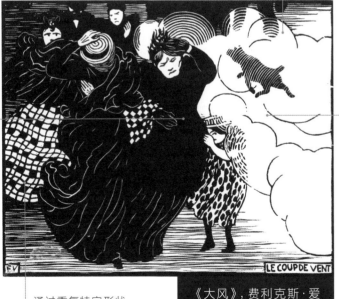

中央的人像作为空间的分隔，表现了场景中的**平衡感**，左边的深色人像与右边的浅色尘土形成了对比。

艺术家采用各种不同的线条**重量**（线条的粗细）来表现尘土飞扬让人眼几乎无法睁开的样子。

通过重复特定形状形成**图案**。

《大风》，费利克斯·爱德华·沃拉顿，1894年

图案转印方法

去问问一些版画家他们最喜欢的图案转印方法是什么，你会得到各种不同的答案。以下四种是我认为最可靠的、转印效果最稳定的方法。明晰的转印图案能让雕刻工作变成令人更加愉悦的体验，也能让你在运用刻刀时拥有清楚的路线图。

草图拓印法

转印铅笔草图最快捷的方法需要稍稍费点体力！这种方法需要一幅铅笔草图、胶带和压印工具（胖胖的记号笔的效果很棒）。

1 用软芯铅笔在薄薄的速写簿或打印纸上绘制草图。用剪刀剪去纸张多余的部分。

2 将草图翻到另一面，让铅笔草图朝下被放到麻胶刻板上，用胶带将其固定。拿汤匙或记号笔的一端，用力摩擦草图的背面，但要小心不要滑动图纸。

描图纸

我喜欢用这种方法将草图转印到刻板上，因为用这种方法操作时可以对草图进行修改。你需要的材料是一支铅笔、原始图像、胶带和一块裁成合适大小的描图纸。

1 将描图纸蒙在草图上，描出线条。一边描图，一边对草图进行必要的修改。

2 将描图纸翻到另一面，用胶带将其固定到麻胶刻板上。用铅笔涂画描图纸的背面。使用中等力度，因为铅笔很容易戳破薄薄的描图纸。

晕染笔

这种方法要用到复印的图像（用墨粉打印的而不是油墨印制的图像，此方法不适合喷墨打印的图像），还有如Chartpak AD Marker Colorless Blender这样的晕染笔、胶带和摩擦工具。要当心，有些晕染笔气味很重，你应在空气流通的地方使用它。

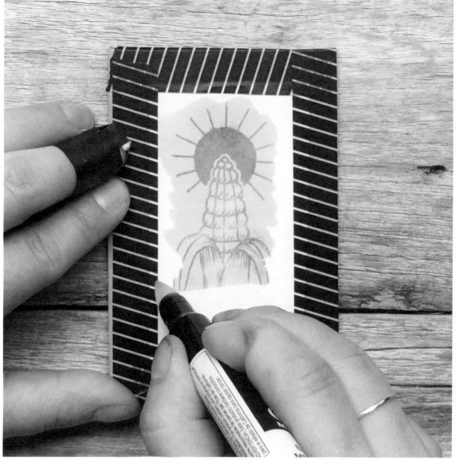

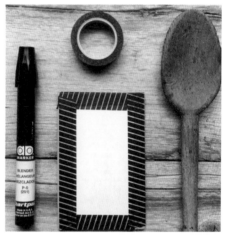

1 将复印的图像翻过来，图像朝下，并用胶带将其牢牢固定在麻胶刻板上，尽可能将图像放平。纸张上的任何褶皱都会造成图像渗色。

2 用晕染笔弄湿图像的背面，这会让纸变得透明。小心一些，不可让纸过分湿润，否则墨粉会晕开渗出。

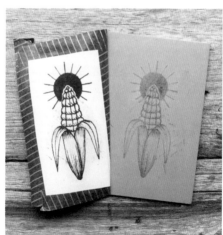

提示： 如果图像尺寸较大，操作要分区域进行。先用晕染笔弄湿一小块区域进行摩擦，然后处理另一个小块区域，直到将构图的全部区域处理完毕。

3 用质地坚硬的工具摩擦图像纸的背面，直到纸张明显变干为止。将画纸放置五分钟之后再取下这张纸。

胶水和喷墨打印图案/复印图案

　　如果你的图案是含有大量复杂线条的图案，或者是带有大量视觉信息的较大尺寸图案，这是一个不错的方法。这种图案转印方法你可以采用几种不同的材料来完成，每一种都能获得清晰的图案效果。在个人探索过程中，我发现摩宝（Mod Podge）亚光胶和喷墨打印图案、摩宝转印胶和喷墨复印图案是出色的搭配。摩宝胶较为便宜的替代品是一种加少许水、干后透明的木胶。你还需要一支涂刷胶水的笔刷和一块用水浸湿的抹布。不论采用何种纸/墨/胶的组合，工作过程一模一样。

1 在麻胶的表面涂刷大量胶水，刷平因笔刷刷毛造成的褶皱或小团块。

2 翻转图像，将图像朝下放到潮湿的胶水上，挤出所有气泡。务必要确保原图的所有区域能跟刻板直接接触。为了获得最佳效果，请放置12小时，等候其干透。

3 拿湿抹布蘸湿草图的背面，这能让画纸变得透明。等候一两分钟。

4 用手指轻轻地搓掉画纸，使图案露出来。

雕刻技法

如果说深思熟虑的设计图案是出色印花的基础，那么雕刻技巧就是框架，它能赋予整幅图画以支撑。

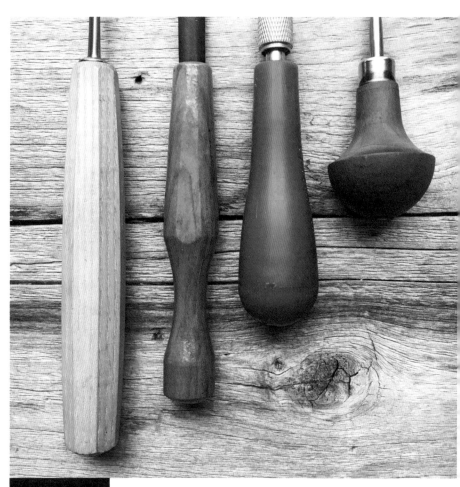

一组工具手柄

刻刀的握法

　　雕刻工具把手的形状和大小决定了其握法。市面上的刻刀有多种不同的样式：有些是蘑菇形把手，可以让人很舒服地握在掌心；有些是较大的圆筒状把手，能安放较长的刀片。较短刀片让手更接近切割边缘，而手的活动范围较小，适合雕刻细节内容。而较长的工具能较快清除更多材料，适合雕刻较大尺寸的作品。手握工具的方法只要你感觉自然就好，但通常来说应让刀片朝外远离自己的身体，以免不小心刺到自己。这些工具都很锋利，如果不小心会造成很大的伤害，因此一定要时刻注意手的位置。

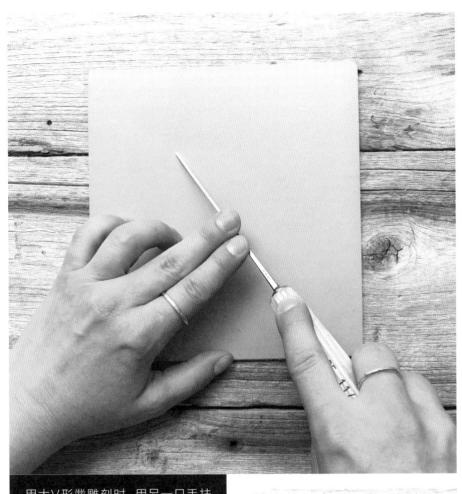

用大V形凿雕刻时，用另一只手扶稳刀片。

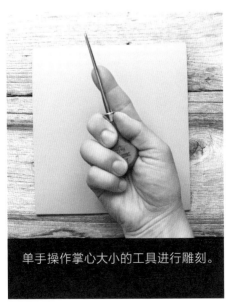

单手操作掌心大小的工具进行雕刻。

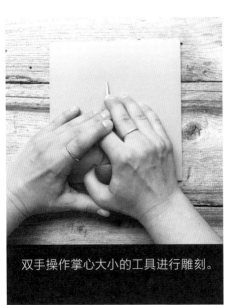

双手操作掌心大小的工具进行雕刻。

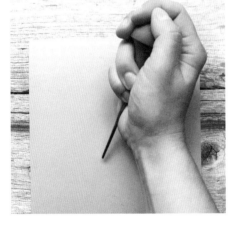

　　有时，雕刻极度精细的区域时，我喜欢用往后抓握工具的手法，这种握法让我拥有最大的控制力。但是要记住最佳做法是让刀片朝外远离自己的身体。你可以用一个（像射箭运动员用的那种）皮制护臂或者一个Kevlar防割护袖来保护自己那只进行雕刻的手，以免刀片打滑伤到自己。

深度

除了工具的大小和形状，手握工具的角度也决定着雕刻印迹的深度。

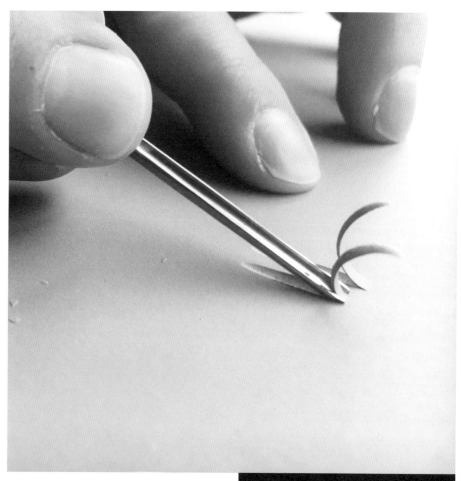

以稍低角度握工具，让刀片稍稍向下倾斜插入刻板。刀片应轻松地滑过刻板。

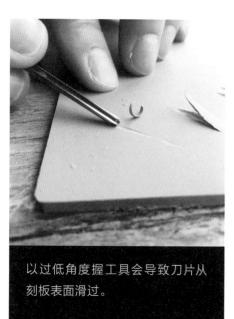

以过低角度握工具会导致刀片从刻板表面滑过。

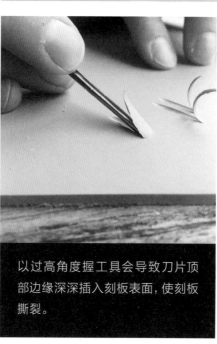

以过高角度握工具会导致刀片顶部边缘深深插入刻板表面，使刻板撕裂。

提示： 为避免最终印花图案上出现背景"噪音"，在刻掉设计图中负空间时需考虑雕刻的深度。应将这些区域刻得很深，几乎刻到麻布底布的位置。如果用的是未装裱的麻胶刻板，你可以用剪刀修剪负空间。

凿沟

要保存设计图中精致的线条，最便捷的方法是绕着形状的外部轮廓刻出沟槽，然后雕刻该空间。这些沟槽成为阻挡刀片的障碍物。

在雕刻时使用诸如工作台挡头木之类的工具有助于保持刻板稳定，让你能够用力向前推动刀片。要是觉得切穿麻胶刻板有难度，你常常要前前后后地扭动刀片，那么很可能是时候磨快刀片了（见本书第14页"雕刻工具及其护理"）。有些艺术家认为在雕刻前稍稍加热麻胶刻板有助于将刻板软化。你可以用调节到低温的熨斗和毛巾熨烫刻板，不过我发现就像母鸡孵蛋一样坐在刻板上也能将刻板软化。

压印技法

这些制作版画的基本步骤适用于本书的所有专题练习，针对具体专题只需进行小小的变动。

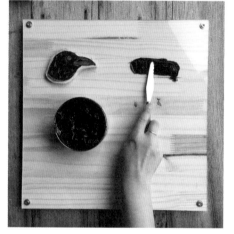

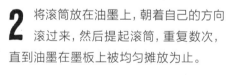

1 用调色刀往墨板上放一小团油墨（如果使用罐装油墨而非管装油墨，一定要从顶端刮起油墨，不要往里面挖。这样能防止油墨因为与空气过度接触而发硬变干）。将油墨来回拨动几分钟令其变暖，要小心处理，不要把油墨摊开得比滚筒宽度还宽。

2 将滚筒放在油墨上，朝着自己的方向滚过来，然后提起滚筒，重复数次，直到油墨在墨板上被均匀摊放为止。

3 仔细检查油墨。如果你看到任何像"鼻屎"的油墨或者变干的小粒，可以用硬纸板条将它们蘸掉。

4 用滚筒将油墨涂到刻板上。上油墨时，将滚筒与刻板平行放置。朝不同方向在刻板上拉过滚筒，确保给刻板均匀地涂上油墨。将刻板拿起来，稍稍倾斜并向光查看一下，看看刻板的所有区域是否都已蘸上油墨。要小心处理，不能把刻板过度倾斜，也不能给刻板上太多油墨，否则油墨会渗入较为精细的细节部位。

5 如果刻板上的负空间区域或者你不希望弄到油墨的区域沾到了油墨，可以用纸巾将该区域擦干净，以避免在最终印花图案上出现"噪音"。

6 将纸小心地放到刻板上，一次性放好后就不要再移动纸张。

7 用一只手轻轻地按住纸张，用另一只手紧握压印板按压到刻板上，稳稳地用压印板转小圈按压。

8 轻轻地从刻板上剥下纸张，将其放在晾干架上或水平表面上。

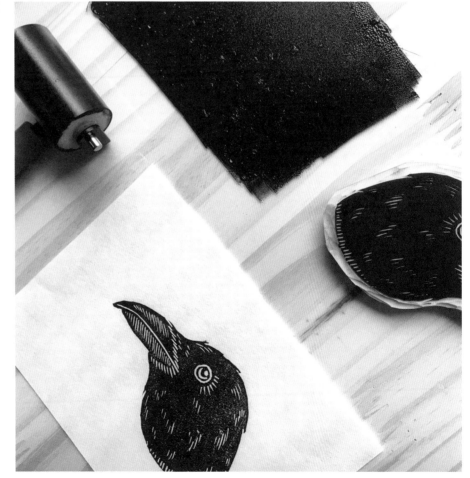

噪音

油墨接触刻板之前刻画过的区域，从而在印花上留下了多余的印迹。它可以是刻意为之，也可能是无心之举。

上油墨

上油墨是变数很多的过程，首当其冲的变数是滚筒。我的有些艺术家朋友仅仅使用硬橡胶滚筒，还有些（如我！）对软橡胶滚筒推崇倍至。硬橡胶的好处是可以在刻板上的精细区域施加薄薄的一层油墨，但我发现很难用它均匀涂抹油墨。软橡胶的好处是无须费力就能均匀涂抹油墨，但有时候会在较浅的沟槽里积下过多油墨，以至于压印时细节内容会渗透出来。

上油墨的方向

将滚筒拖过刻板时，要朝着不同方向上上下下、从左到右拖动滚筒，要确保刻板上所有区域都涂上了油墨。如果滚筒不够宽，无法拖过整个刻板，要交错拖动滚筒的动作，给刻板均匀地上油墨。要注意负空间上的所有大块区域，因为滚筒可能会不小心碰到这里并留下油墨，导致在最后的印花上出现"噪音"或偶然留下多余墨迹。至于"噪音"量，得由艺术家本人决定多少是可以承受的范围。

上油墨的力度

在刻板上拖动滚筒时所用压力的大小取决于两个因素：滚筒的密度以及刻板的密度。如果滚筒很软，你几乎无须用力，因为过于用力推动滚筒会将其压入凿刻出的沟槽里，从而在你不希望出现油墨的地方涂上了油墨。如果用的是较硬的滚筒，你可能需要稍稍用点力才能给刻板均匀地上油墨。

如果所用刻板不是较密的麻胶刻板而是较软的橡胶刻板，那么你要用较轻的力道。如果用力过大，会导致刻板上油墨聚集渗入较浅的沟槽，从而造成最终印花丧失细节内容。

使用过多油墨会导致油墨聚集在滚筒边缘位置，这会使最终印花图案上出现难看的线条或者成团的墨迹。在每次印花工作完成之后，务必要好好清洁滚筒，以免在滚筒上留下干结的油墨。

"金发姑娘和三只熊"

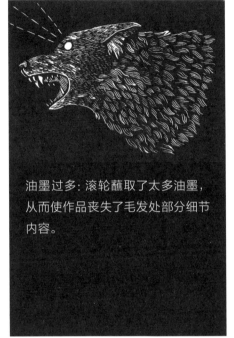

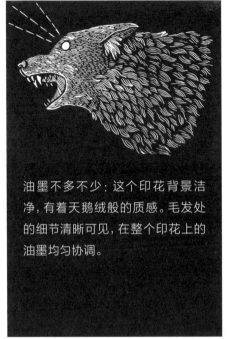

油墨不够：从墨板到滚筒到刻板上的油墨不够，其原因可能是滚筒没有蘸取足够的油墨，也可能是在刻板上拖动滚筒的次数不够。鬼影般的背景或油墨中断的痕迹以及其他不完美之处十分明显，令人头疼。

油墨过多：滚轮蘸取了太多油墨，从而使作品丧失了毛发处部分细节内容。

油墨不多不少：这个印花背景洁净，有着天鹅绒般的质感。毛发处的细节清晰可见，在整个印花上的油墨均匀协调。

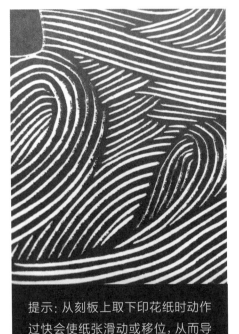

提示：从刻板上取下印花纸时动作过快会使纸张滑动或移位，从而导致线条模糊不清。因此取印花时动作要缓慢轻柔，不可移动纸张。

对准

未对准

对花

　　版画家套印时会用对花的方法来确保刻板和纸张位置精确重合。压印多色印花时，对花尤为重要，哪怕是1毫米的位置偏移都有可能对构图细节产生毁灭性的影响。

　　此外，刻板在纸上摆放越端正，印花的样子显得越专业。印歪了的印花可以靠聪明的装框方法得到补救，但只要可以，最好避免出现类似麻烦。

　　本书随后的几页介绍了三种不同的套准装置或者压印夹具。本书中的专题练习至少使用了这三种之一，看完本书之后，你会发现它们也有助于保持印花端正。

网格框

工具和材料

一块废弃的11英寸×14英寸（28厘米×35.5厘米）板

直尺

记号笔

这是最简单的套准装置，也是我最经常使用的一种。它特别适合未装裱的刻板以及不太厚的印花表面。我用一块硬木复合板做了个简单的套准装置。

制作过程

提示： 匆忙之时，用较大块的纸张（印花所用纸张）也可以制作这个装置。制作时只需在纸上描出刻板的外轮廓。

1 用铅笔和直尺，描出最经常使用的纸张和刻板标准尺寸的轮廓线，然后用记号笔将轮廓线再描一遍。美国的标准尺寸为4英寸×6英寸（10厘米×15厘米）、5英寸×7英寸（13厘米×18厘米）、8英寸×10英寸（20厘米×25厘米）、9英寸×12英寸（23厘米×30.5厘米）和11英寸×14英寸（28厘米×35.5厘米）。

2 要对准刻板，将它放入与其尺寸对应的轮廓线内。如，将5英寸×7英寸（13厘米×18厘米）的刻板放入5英寸×7英寸（13厘米×18厘米）的轮廓线内。

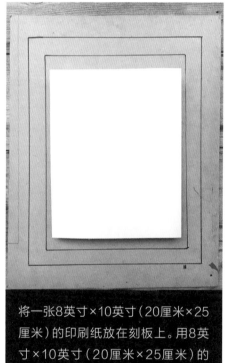

将一张8英寸×10英寸（20厘米×25厘米）的印刷纸放在刻板上。用8英寸×10英寸（20厘米×25厘米）的轮廓线作为放置同样大小纸张的指引线。

专题
铰链窗

工具和材料

两块预先切割好带有8英寸×10英寸（20厘米×25厘米）框子的11英寸×14英寸（28厘米×35.5厘米）的垫板

一块11英寸×14英寸（28厘米×35.5厘米）或者更大尺寸的垫板

胶带

直尺

铅笔

刻板能紧密地安放在下层视窗稍稍凸起的边缘之中，可以把印刷纸粘贴在上层窗口上。印刷纸与上层指引线要对齐。给刻板上油墨后，闭合上层窗口，印刷纸就与刻板亲密接触了。

制作过程

1 用胶水将预先切割好的垫板水平粘贴到11英寸×14英寸（28厘米×35.5厘米）的垫板上，让两块板的边缘对齐。在等候胶水干燥的过程中，用重物压住垫板，确保两块板严丝合缝。这样完成之后会形成一个浅浅的空间，用来在印花时固定刻板的位置。

2 将另一块垫板直接放在已经粘牢的垫板上方。沿着短边用胶带将两块板粘起来。胶带会形成"铰链"，从而能够开合最上层的窗口。

3 在最上层垫板上标出对准用的记号。沿着上部与带铰链的边缘平行的位置画一条深色线条。它将成为对齐印刷纸上部的指引线。

4 绕着垫板标记号，标出的记号越多，对花就越精确。若要了解使用套准装置的详细内容，请参考本书第56页"多印模制作六边形图案"专题。

钉子和拉环

一块废弃板材

一条薄窄木条或纸板条

胶带

胶水

直尺

铅笔

钉子和拉环

这种方法需要使用唐斯-伯顿套准钉（Ternes-Burton registration pin）和拉环，套准钉和拉环在该公司的网站或大多数存货充足的网上艺术品零售店有售。它们价格低廉，效果上佳。我认为这是三种套准装置中最精确的一种。把拉环粘贴到纸上，把钉子安装在套准装置上。把拉环放进套准钉，纸张就固定住了。

制作过程

1 拿一条板（最好是正方形，并且带直线边和直角），沿着其顶部将薄窄板条粘贴起来。留出足够时间让二者紧密黏合。将印刷纸对齐放置时，薄窄板条的下部边缘可以用作缓冲。

2 用胶带把套准钉固定在板条上，让它们与板条底部边缘对齐（在这个装置中，我用胶带固定板条，这样用尺寸不同的刻板时可以移动）。

3 套准钉固定纸张后，还需要东西固定刻板。将两条木板/纸板/硬纸板摆成L形直角。决定你想要摆放刻板的位置，然后在刻板左下角将L形板粘牢。本书第64页"向日葵单板套色印法"专题提供了套准装置使用法的详细说明。

压印后的
清洁工作

正确的清洁方法能延长工具的使用寿命，保证印花作品的完整性，也有助于保持工作坊有条不紊地运转。完成每次印花工作后，按照以下说明进行清洁（关于油性、可水洗油墨的清洗说明贯穿于本书）。

将所有未干的印花图案挂在晾干架上。

清洁滚筒：在旧电话簿或旧杂志上滚动滚筒，移除多余的油墨。多次滚动滚筒，直到纸上已经印不出油墨后，在水槽处用肥皂和清水清洗滚筒。

清洁墨板：用油墨刮刀、调色刀或硬纸板条刮除多余油墨。如果油墨没有被弄脏（意思是没有别的东西混进油墨），多余的油墨可以放回原来的容器。如果油墨被弄脏了或者无法放回原来的容器（例如管装容器），那就把它丢掉。刮除油墨之后，最快也是最高效的方法是用消毒湿巾擦拭墨板。你也可以用纸巾蘸植物油擦拭墨板。

擦除调色刀上的多余油墨，用消毒湿巾或者纸巾蘸植物油将其彻底擦拭干净。

清洁刻板：将刻板按压在报纸或废纸上擦除多余油墨。用植物油或消毒纸巾擦拭刻板。尽管本书中所有的油墨都可以用肥皂和清水来清洁，我通常都尝试让刻板保持干燥。如果未装裱刻板的麻布底布太湿，会导致麻胶刻板变弯。

盖紧所有盖子，将装在干净容器里的油墨避光放置。

彻底清洗双手，用刷子蘸取去污剂［如橙味去油污洗手液（Permatex Fast Orange），此类去污剂在五金店或者汽车用品商店有售。它们超级耐用，一罐64盎司（1.9升）的洗手液我用了两年多还没用完］刷洗指甲缝。

一版印刷数

一版印刷数指同一版本印花的数量。同一版本的每张印花都被视作原作，由艺术家在其下方编号、签名并标注日期。大多数艺术家用铅笔签名。传统上，艺术家的签名位于右下角，作品标题位于下方居中的位置，作品的左下角是该版本印花的编号。

编号

如果你的一版印刷数是20，那么同一版本印花的编号为1/20、2/20、3/20等以此类推的数字。尽管每张印花应该尽可能呈现一模一样的效果，但一般来说，同一版本中标号数字较小的印花最为干净，效果最佳。因此在一版印刷数为100的印花中，1/100的质量一定优于96/100，而且一定更为珍贵。

还可以用其他方法来识别不同的印花。有时候在印花的下部你会看到A/P或AP字样，意思是"Artist Proof"，即"艺术家保留试样"。艺术家用刻板印制的头一批印花样品是用来检查作品质量的，不被算进一版印刷数。这也是艺术家测试油墨的使用量、调整压印板的力度以及对刻板进行最后调整的时机。

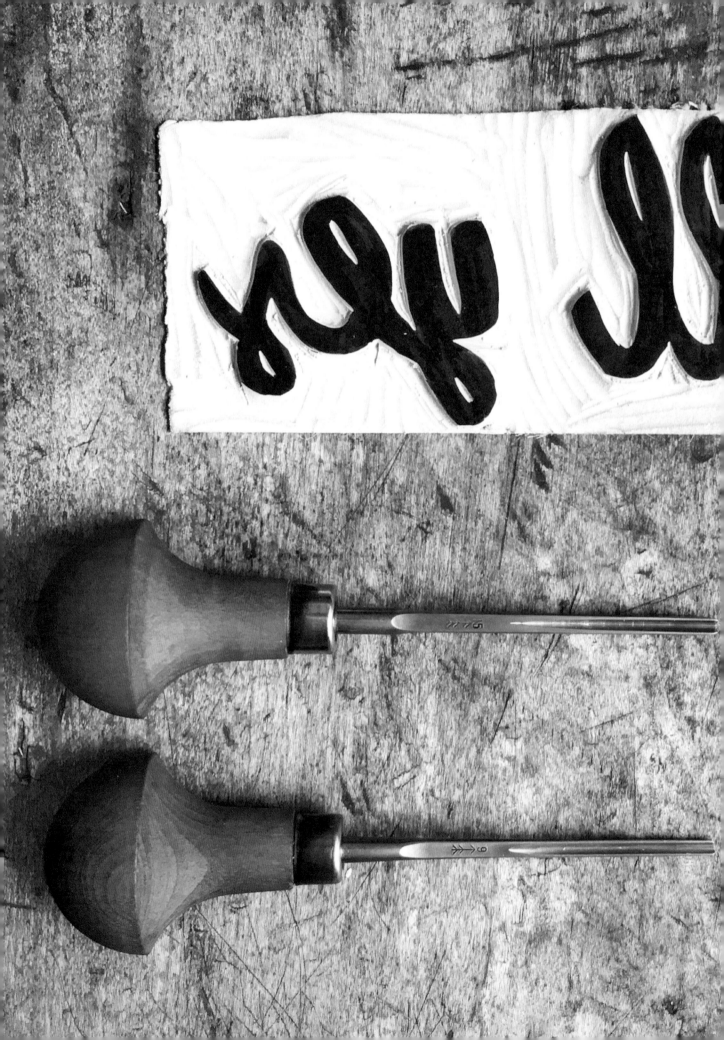

第三章

雕刻基础

本章的专题练习将带领你踏上了解凸版印刷基础理念的旅途。在此, 你将学会:

- 运用工具获得不同肌理效果;
- 用三块不同刻板制作三色印花;
- 用一块刻板制作三色印花;
- 用线条表现三维物体;
- 用拼贴和手绘装饰印花;
- 用印制文字自创口袋书。

完成这些专题的制作后, 你将学习进行一些反向思考。记住凸版印刷本质上是一种减少或者删减的过程, 艺术家从刻板上去除麻胶使印花图案浮现出来 (与之相对, 用黏土手工塑形是一种添加的过程, 在此各种元素被慢慢添加到形状上)。学会进行减法思考有助于你更好地计划印花并制作出更加精细的作品。

专题
带肌理的方格纹样

工具和材料

9英寸×9英寸（23厘米×23厘米）未装裱麻胶刻板

铅笔

直尺

记号笔

雕刻工具

墨板

调色刀

滚筒

12英寸×12英寸（30.5厘米×30.5厘米）印刷纸

压印板

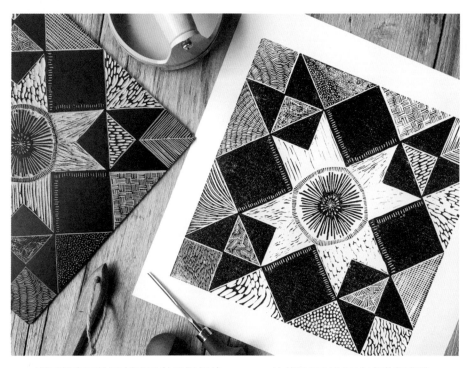

要了解自己的雕刻工具以及运用这些工具的技巧，最佳的办法就是即刻开工。这个经典的八芒星方格纹样提供了完美的视觉结构，让我们可以在同一个专题中拿印迹绘制、肌理效果和明度效果做实验。

在这个专题中，你将尝试使用尽可能多的雕刻工具来制作尽可能多样的肌理效果和明度效果。

这将涉及对以下内容进行实验：

- 每种工具或刀片制作的形状
- 刀片在麻胶刻板上雕刻的深度
- 雕刻印迹（笔触）的方向
- 雕刻印迹之间相距的距离
- 雕刻印迹是相交还是平行

我们会直接在刻板上绘制草图，所以这次探索肌理效果的表现时还不会用到任何图画转印技巧。我建议先用铅笔画出整个设计草图，然后用记号笔描出草图，这样就能改正所有错误了。

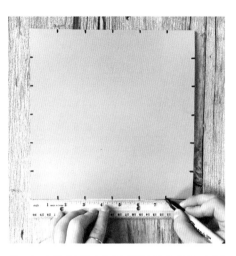

1 在麻胶刻板上画出间隔为1.5英寸（4厘米）的格子。用直尺进行精确测量，绕着刻板四周以1.5英寸（4厘米）为间隔打上小记号。

2 用直尺将刻板两端相对应位置上的记号连接起来，借助直尺沿着刻板画出垂直线条。最后，你应该拥有36个边长为1.5英寸（4厘米）的正方形。

3 找出四边的中点，用直尺将四边的中点连接起来画出一个钻石形状。

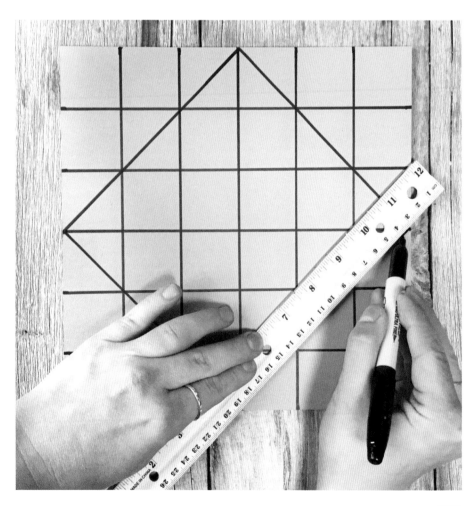

4 以这些连续图像作为指导，在格子上画出八芒星图案。用记号笔按图示涂黑一些区域，这有助于你记住何处应雕刻掉。

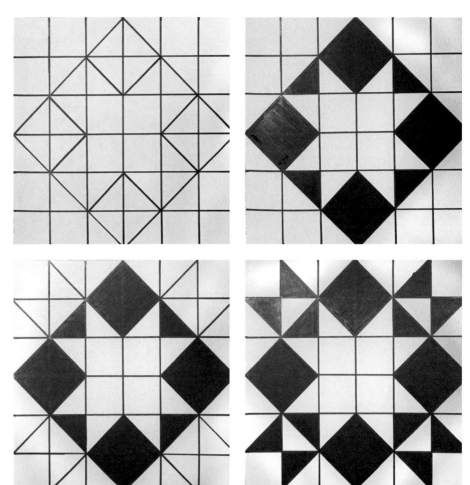

5 为了在视觉上固定图案，你无须雕刻用黑色填充的区域，这样做的目的是用尽可能多的印迹、线条和肌理效果填充空白区域。要花点时间思考一下运用你的工具创造出不同表现效果的方法。

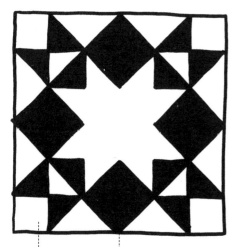

在空白区域雕刻

无须雕刻黑色区域

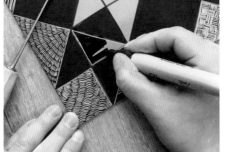

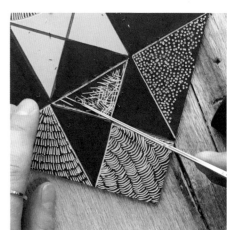

6 用一个窄窄的V形工具，绕着每个空白形状的边缘内部雕刻，这有助于保留你希望留下的印迹。然后用一支记号笔涂满那个形状。这样，你雕刻时就很容易看清刻痕。

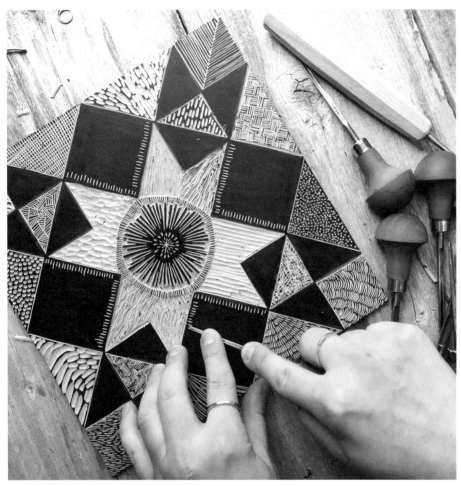

7 继续雕刻，直到在所有的空白区域填满了肌理效果。将八芒星的中心位置看成一个自由的空间，你可以在此创造任意图案、肌理或者纹样。让你的印花真正成为自己的独特作品。若是你觉得这些处理还是不够，你也可以对黑色区域进行装饰性处理。

8 用绘图掸子去除所有雕刻时留下的碎屑。这个步骤的工作越是彻底，随后的印花图案会越清爽。

9 从罐子里刮出25美分硬币大小（直径为2.4厘米）的油墨，用调色刀将其放到墨板上摊开并温暖它。

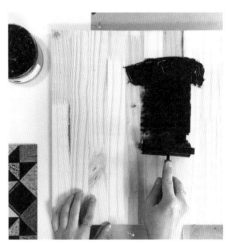

10 用你适合刻板的最大号滚筒将油墨在墨板上摊开，直到滚筒上的油墨平滑均匀为止。

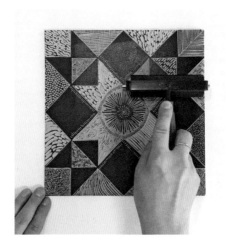

11 用滚筒往刻板上多次涂刷油墨，如有必要可回到墨板上蘸取更多油墨。要小心行事，不可使用过多油墨，避免将雕刻出来的精细肌理效果毁掉。要特别注意刻板的边缘，这是很容易遗漏的位置。

12 将所选纸张（此处是Blicker Masterprinter纸）放到刻板上，用手轻轻按压将其定位。紧紧握住压印板的把手然后摩擦纸张的背部，在整个刻板上施加相同的压力。你可能想用木头勺子进一步摩擦纸张的背部，来使未雕刻区域的黑色更加一致。

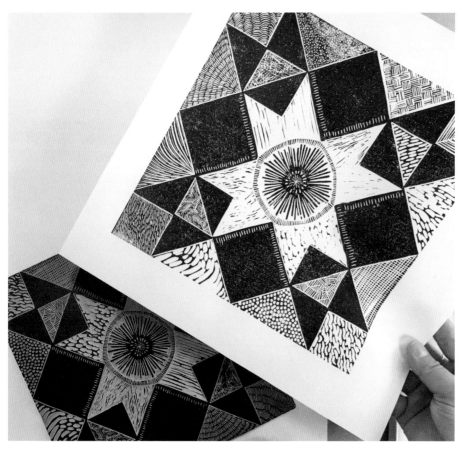

13 小心地取下纸张，将其放在安全的地方晾干。

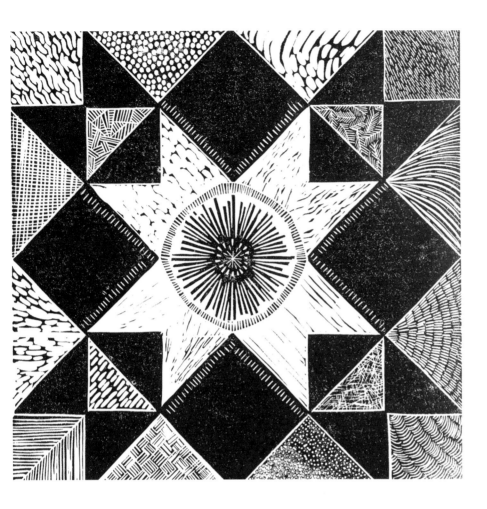

可以考虑的线条种类

直线

曲线

旋涡形线条

方向性线条

长线条

短线条

点

刮擦线

毛糙的线条

重叠线条

表意性线条

抒情性线条

平行线

羽状线条

锯齿状的线条

不连贯的线条

连续性线条

编织性线条

彼此分开的印迹

紧密聚拢的印迹

有组织的线条

随意性的线条

粗线条

细线条

无意义线条

印迹说明图: 为了重新创作上面图中我所制作的各种印迹,可以参考此说明图(右)来查看制造该印迹所用的工具。

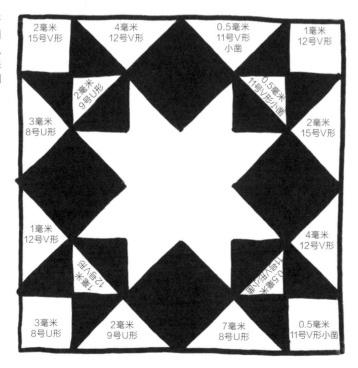

多印模制作六边形图案

工具和材料

三块6英寸×6英寸（15厘米×15厘米）未装裱的油毡麻胶刻板

三块7.5英寸×9.5英寸（19厘米×24厘米）硬实胶合板或者无光泽纸板

木胶

套准装置（见本书第45页）

铅笔

直尺

多色记号笔

至少两张描图纸

绘图纸

圆规

雕刻工具

三色油墨

墨板

调色刀

（多个）滚筒

9英寸×12英寸（23厘米×30.5厘米）印刷纸

压印板

和纸胶带/美纹胶带

　　六边形图案（hex sign）也被称作"谷仓之星"，但不要把它跟谷仓木板装饰混为一谈。在宾夕法尼亚州的乡村风景中随处可见六边形图案，它们装饰着谷仓的外立面和山墙。这些完美平衡的圆形图案十分引人注目，它们是由宾夕法尼亚州荷兰人（18世纪早期一群德国移民后裔）带入美国的民间艺术传统的组成部分。它采用旋转对称或平行（反射）对称。当代的六边形图案常常融合象征性的主题：星星和玫瑰花结象征好运，郁金香象征信念，麦穗和雨滴象征富足，橡树叶象征性格的力量，等等。

我的八芒星图案用了八瓣圆花饰作为主要元素，添加了雨点、圆齿状的边缘和警觉的眼睛。你可以设计自己的图案，使用对自己而言有意义的好看的象征物或者色彩。

在此专题中，我们将使用多块印模压印图案的技巧，用三块独立刻板和三种不同色彩的油墨制作一个三色印花图案。记住，你可以使用自己乐意选择的色彩。如果是第一次这么做，那么拿多块刻板制作的印模印花会有点难度；不过对自己耐心一点，测量时要不厌其烦，这样最终我们才会获得干净清爽的图案效果。而用多块印模压印图案时，计划就是一切，从设计开始。

1 首先，我们做一些准备工作：要把每块麻胶刻板粘贴到7.5英寸×9.5英寸（19厘米×24厘米）的硬纸板上，这样才能被用于套准装置。我用的是硬纸板，你也可以用无光泽纸板或厚纸板。用直尺将刻板放在再生纸板的中心位置（测量数值越准确越好），用木胶固定刻板，将其放在一大叠书下确保粘得够牢。对另外两块麻胶刻板做同样的处理。在每块刻板的下方用美纹胶带加一个标签，让它更容易被从套准装置上取下来。

2 在等待刻板在硬实板上粘牢时，我们可以计划如何设计图案。我通常从简单的线条草图开始，接着画全色草图。之后，我会在视觉上将色彩区分开来，这样我就能看出刻板看上去是什么样子了。

3 现在你已经计划完毕，在绘图纸上画出清晰的正常尺寸的设计线条图（我们将这种图称作样图）。我建议用直尺和圆规，这样我们很容易就会画出一个完美的圆形。要确保这个图案适合6英寸×6英寸（15厘米×15厘米）大小的麻胶刻板。

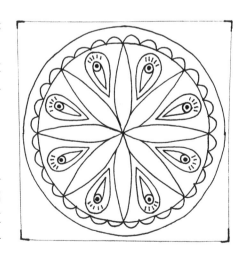

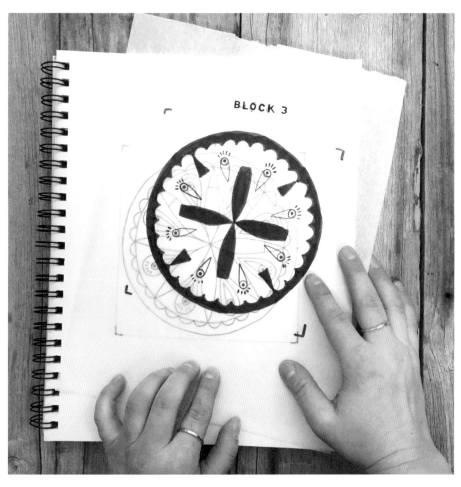

4 根据规划，蓝色印模拥有最多视觉信息，因此这块刻板是关键性刻板，将对其他色彩有指导性作用。在草图上放一张描图纸，也可以用胶带将其固定住。小心地描出图案设计中的蓝色部分。在图案的上部做个记号，这样就能清楚地知道哪个方向朝上，如果转印旋转的图案，你会很容易弄不清楚。

5 拿一块粘在硬纸板上的刻板，在刻板上部做个记号，将描画的图案转印到刻板上（参见本书第32页"图案转印方法"）。用记号笔将草图描清楚（无须用记号笔上色，只需用其勾画出线条）。

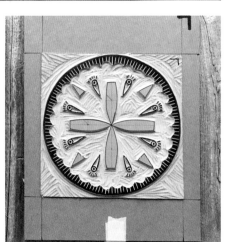

6 将负空间刻掉。

7 现在我们用雕刻出的关键性刻板将图案转印到剩下的刻板上，握住套准装置，在窗口位置紧紧贴上一张干净的描图纸。

8 打开套准装置，放入关键性刻板，要确保它被稳固地放在正确的位置上。

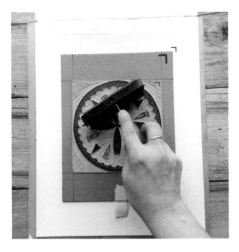

9 涂刷少量浅色油墨给关键性刻板上色（我用深蓝色油墨给刻板上色；如果弄脏了刻板，较浅的颜色更容易擦除）。

10 合上窗口。用压印板轻压摩擦描图纸的背面，直到你能看到油墨被转印过来为止。你会需要一只汤勺来提取细节部分。

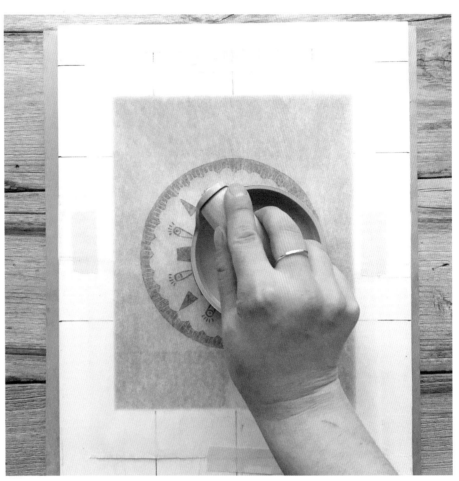

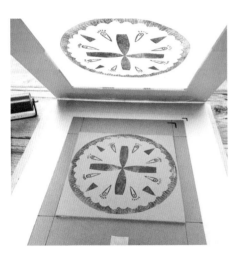

11 现在，你要把第一块刻板上的图案转印到第二块刻板上。打开窗口，取出关键性刻板，放入第二块粘贴在硬纸板上的刻板，标注其上部位置。

12 合上窗口，再次摩擦描图纸的背面，将图案转印到刻板上。

13 打开窗口，取出第二块刻板，将其放置一边晾干。对最后一块刻板重复步骤12的操作，标注其上部位置并放置一边晾干（我会放上一夜等候其干透）。

14 清除关键性刻板上多余的油墨，将其放置一边晾干。从窗口移出印有图案的描图纸并做丢弃处理。

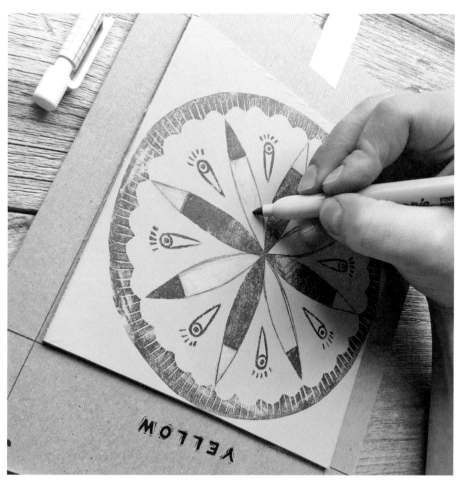

15 拿出已经干透的第二块刻板。用刻板上转印的图案作为指导，用徒手画法画出黄色的元素。你也可以回到样图，描出黄色元素，然后将其转印到刻板上。无须将油墨从这块刻板上擦除，因为你会把涂有油墨的大部分都刻掉。

16 刻掉所有负空间的内容，仅留下你希望印成黄色的部分。做好标记后将刻板放置一边。

17 拿出最后一块刻板，画出所有粉色的元素。

18 刻掉所有负空间的内容，仅留下你希望印成红色的部分。在刻板上做好标记。

19 取一张干净的印刷纸，按照指引线将其与套准装置关闭的窗口顶部对齐并固定。

20 用削尖的铅笔标出纸张的上部，然后用窗口的指导线绕着边缘做套准标记。这些线条有助于你每次都能将纸张放在完全一致的位置上。

21 用多种颜色印花时，最佳的做法是从最浅的颜色开始，然后慢慢过渡到较深的色彩。从粉色刻板开始，打开套准装置的窗口，稳稳地把刻板放进去。

22 在墨板上用调色刀调配色彩，直到获得所需的颜色。为了获得此处的粉桃色，我用了卡丽高牌无毒水洗雕刻油墨的浅橘黄、宝石红和不透明白色进行混合。

23 蘸取少量的粉色油墨，用滚筒给刻板上色。用棉签或抹布清除多余的油墨。

24 合上窗口。用压印板小心地按压纸张的背面，要小心不可用力过大，以免尖锐的边缘弄破纸张。

25 可以打开窗口查看油墨是否均匀地转印到纸上。如果不够均匀，只需合上窗口，加大压印板上施加的压力或者加大用汤勺摩擦的力度继续压印。成功印制粉色刻板上的图案之后，打开窗口取出刻板。

26 在压印不同层次的色彩时我会等上两到三天的时间，等候油墨干透。由于这个图案设计中的粉色和黄色之间并不会有接触，所以我能一次压印这两种元素。这就意味着需要把印刷纸留在窗口上，将黄色刻板放入装置。

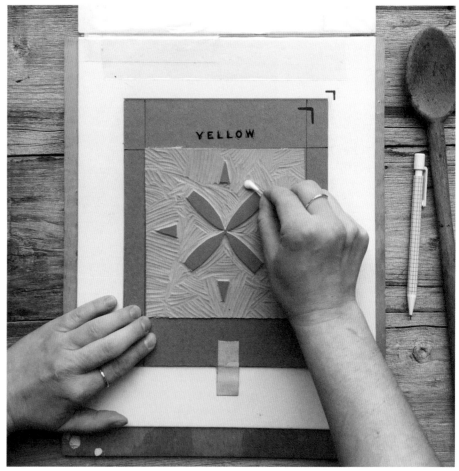

27 蘸取油墨用滚筒给黄色刻板上色。

28 合上窗户，用压印板按压，压印黄色刻板上的印花。

29 如果你要压印一批原创图案，多次重复步骤19-28就可以了。如果仅压印一张印花，可以把纸张留在套准装置里过夜，等候其变干。清洁工作台和工具，将多余的油墨装进小密封瓶里保留下来。

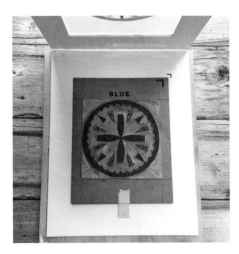

30 待印花彻底干透（摸上去不粘手，手指也不沾油墨）后，就可以压印最后一个层次——关键性刻板的图案了。用调色刀在墨板上调配自己喜欢的色彩。我用酞菁蓝、黑色和不透明白色调配了此处的烟灰蓝色。蘸取油墨用滚筒给刻板上色，擦除多余的零星油墨。

31 确定纸张依然与套准标记对齐。将刻板放入装置，合上窗口。

32 用压印板按压纸张的背面，印出关键性刻板的印花，打开来查看是否印出了设计图案的全部区域。

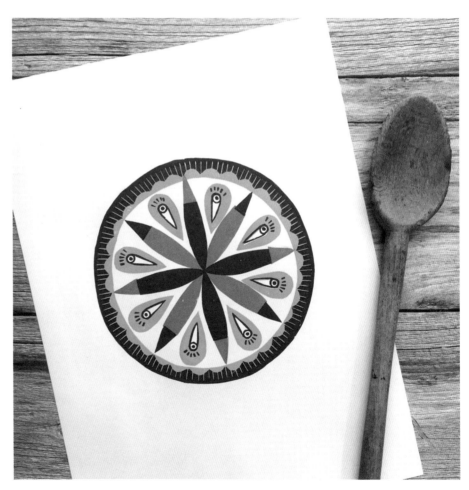

33 恭喜你！现在你已经通过严谨的操作制作出一个三色八芒星图案了。

专题
向日葵单板套色印法

工具和材料

4英寸×8英寸（10厘米×20厘米）麻胶刻板

铅笔

彩色铅笔

直尺

记号笔

描图纸

雕刻工具

钉子和拉环套准装置（见本书第46页）

拉环若干个

和纸胶带/美纹胶带

墨板

三色油墨

调色刀

滚筒

9英寸×12英寸（23厘米×30.5厘米）印刷纸

压印板

第1层

第2层

第3层

在这个专题中，我们将探索单板套色法，这是一种彩色印花法，你将多次使用同一块刻板。花卉是艺术家们的永恒主题，千姿百态、色彩斑斓的它们成为减刻法的出色研究内容。

1 在刻板上绘制草图之前，我们要准备印花所需的材料。首先，要在钉子和拉环套准装置上安装一个定制固定架。我希望刻板放在印刷纸相对中心的位置，因此用铅笔在套准装置上画了两条指引线，从而固定了刻板在水平方向的中心位置。然后我仔细打量了一下，把刻板放在两个拉环中间的位置，这样刻板就位于垂直方向的中心位置。

2 将一个较重的物体（我用一块石头）压在刻板上防止发生位移。取两条无光泽纸板、硬纸板或者纸板，将二者彼此垂直放置形成一个90度角。将这些纸板条在刻板的左下角处粘牢。

3 现在这个固定架算是准备完毕了，接着准备纸张。将纸张裁成或撕成9英寸×12英寸（23厘米×30.5厘米）的大小。取一张纸，将它放在套准装置上。将纸张与凸起的纸板条对齐，放平纸张的上部边缘。等纸张对齐后，在钉子上加两个拉环，它们与纸张的上部边缘重叠。将拉环粘牢。其他的纸张做同样的处理（通常，印花图案的大小由你来定）。这些拉环会附在纸上，直到你完成第三种（即最后一种）色彩的上色为止。

关于胶带的重要提示

在将拉环固定之前要查看胶带及其在纸上的黏性。这些和纸胶带能从Blick版画印刷纸上不留痕迹地撕下来，但从桑皮纸上撕下来会容易撕碎纸张。有些版画家喜欢画家胶带，但我觉得这种胶带会过快失去黏性。你可能事先要做一些实验。若是移除拉环时不小心将纸撕坏，毁掉了完美的印花，那真是太可惜了（不过，如果这种情况发生了，你还可以在第五章"杜绝浪费"这个专题中利用这个印花）。

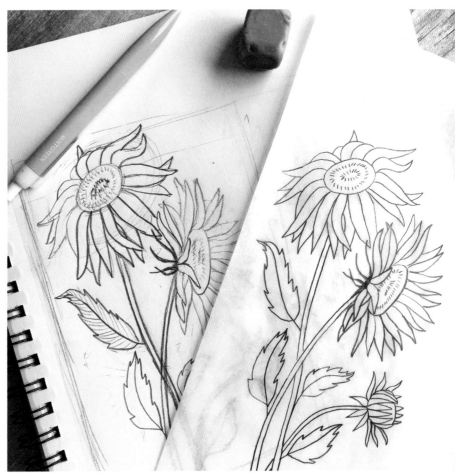

4 勾画设计图的草图，画出最终线条图。用彩铅给画面添加色彩。

5 将一张描图纸粘到草图上，用削尖的软芯铅笔小心地描出设计图。

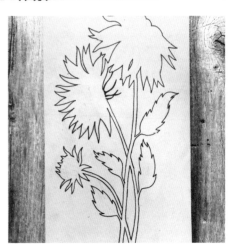

6 将描图纸翻个面放到刻板上并将其固定。用细头永久性记号笔将外轮廓描一遍。

7 刻掉负空间的内容，这会让你的图像拥有干净的空白背景。

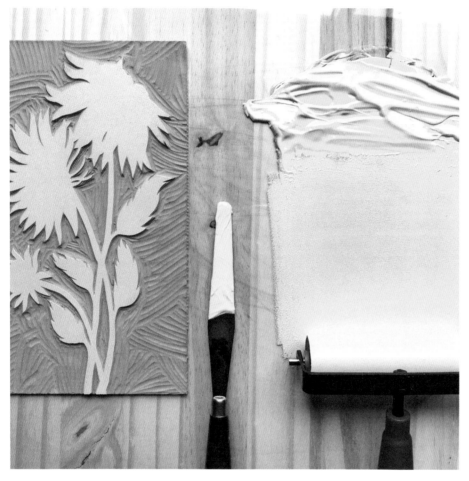

8 同之前一样，我们首先开始压印最浅的色彩，在此是黄色（为了表现令人愉悦的阳光般的黄色，我调配了卡丽高牌无毒水洗雕刻油墨的奶黄色和不透明白色）。用调色刀将油墨在墨板上摊平调色。

9 用滚筒蘸取油墨给刻板上色。要小心地擦去多余的零散油墨。

10 将刻板放入套准装置，要确保它紧抵着左下部的固定架。

11 将一张带有拉环的印刷纸小心地放到钉子上。用压印板紧紧地压印纸张的背部，仔细地压印刻板所有区域。

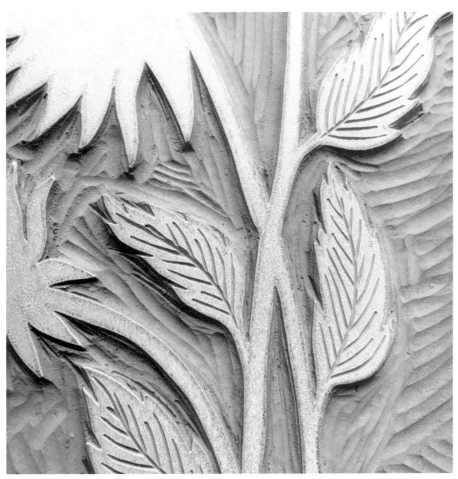

12 掀开纸张查看刻板的所有区域是否都已均匀转印到印刷纸上。用更有力的压印板（如汤勺）压印出更为精细的部分。这也是重新检查设计图的好时机（此时，我意识到我希望叶脉是白色的线条，因此就回头将它们刻了出来）。

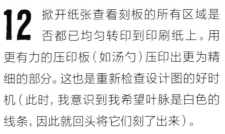

13 将印花放在一边晾干，根据所需图案数量，多次重复步骤9-12就可以了。就算添加含钴干燥剂加速干燥过程，我还是喜欢在添加每个不同色彩图层后，等候三天时间，等印花彻底干透。在湿油墨上压印湿油墨会导致细节丢失，让色彩显得不一致，甚至斑斑点点。

14 先用废纸擦除刻板上多余的油墨，然后将其彻底擦净。带色料的油墨常会给刻板染色，但只要彻底擦净刻板，这些染色的污渍就不会转印到印花图案上。

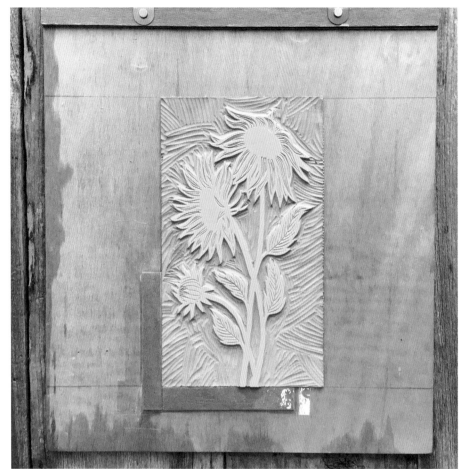

15 使用步骤5描画出来的图案，将其与已经雕刻过的刻板对齐，转印出细节内容。刻掉所有需要保留黄色的区域。在此设计图中，主要是要雕刻出花瓣。

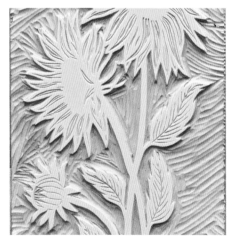

16 现在已经雕刻出了第二层，是时候印出橙色了（我用浅橘黄色、奶黄色和不透明白色调配出了橙色）。蘸取油墨涂到刻板上，并将刻板放入固定架。

17 在之前印制的已经完全干透的黄色图层上直接压印橙色刻板，并根据所需图案数量多次重复。将印花放在一边晾干。

18 先用废纸擦除刻板上多余的油墨，然后将其彻底擦净。

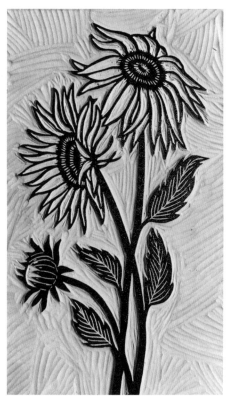

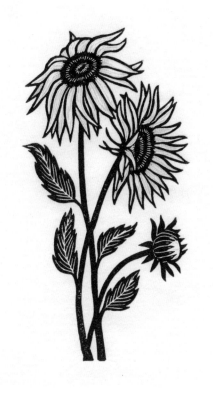

关于减刻法的重要提示

运用单板套色法印花时,你只能进行单次、限量的刻板尝试。因为每块刻板都使用同一个基底,实际上你是毁掉第一个刻板才能制作第二个,然后要毁掉第二个才能制作第三个,如此重复。

19 是时候进行第三次也是最后一次雕刻了。刻掉所有你想保留橙色的区域,自此之后,留在刻板上的所有一切都会印成黑色。因此,对于这个设计图,刻掉所有一切,仅留轮廓线。

20 最后的内容雕刻完毕后,蘸取黑色,用滚筒给刻板上色。你需要在之前印制且已经完全干透的黄色和橙色图层上直接压印,压印黑色刻板,并根据所需图案数量多次重复。将印花放置一边晾干。

21 清洁刻板、工作台和所有工具。

22 最后的图层干透后,小心地从印花上取下胶带和拉环。

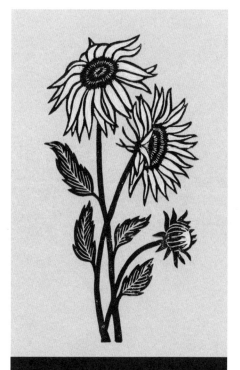

你也可以尝试在彩色纸张上印花哦!

艺术家
德里克·莱利

独眼大猩猩

在肯塔基大学读四年级时，我第一次选修了手工版画课，师从德里克·莱利（Derrick Riley），从木刻开始学习。从此，我的人生被永远地改变了。莱利是一位艺术硕士，大名鼎鼎的"反叛者版画家"（Outlaw Print-makers）组织肯塔基州分部的成员。他从2005年开始从事雕刻印花创作，创作了大量的史诗级叙事性印花，这些作品表现了最为奇异的肯塔基民间故事、粗野不羁的机器人和稀奇古怪的混搭动物。他的作品以大胆的图案风格和精细的形状表现著称。

EH（指本书作者埃米莉·霍华德）：你对版画的兴趣从何而来？

DR（指艺术家德里克·莱利）：我本科时学的是绘画专业，有一门必修课是版画制作。在2000年的课程期间，大学博物馆里举办了一场乔尔·费尔德曼（Joel Feldman）的回顾展。展览上有巨幅旗帜风格的《伊索寓言》黑白木刻，它们看上去棒极了。在那之前，我想都没有想过会有那样大尺寸的印花。从那以后，我就迷上了版画。

EH：凸版画有什么特别吸引你的地方？

DR：凸版画起初吸引我的有好几个因素。首先，整天玩弄刻刀令人惊叹。其次，有限色彩（黑白的迥然对比）要比全部色彩表现出更加强有力的视觉力量，这一点也令我着迷不已。而且，我这个人笨手笨脚的，木头刻板或麻胶刻板所提供的阻力能让我有所顾忌。

雕刻基础 **71**

EH: 你会如何描述自己的工作或创作过程？

DR: 我的每块刻板一开始都是用铅笔绘制草图，然后用三福(Sharpie)记号笔描线。我会一丝不苟地绘制每一个细节，直到图案完全呈现出我最终想要的那个样子为止。我把刻板涂成红色，这样就能看清哪里已经雕刻过，哪里尚未处理，接下来我就开始雕刻。我的工作十分细致繁琐。花上六个月的时间雕好一块刻板对我来说也是常有的事情。

EH: 你如何日复一日保持创造力？

DR: 我给自己规定严格的目标和最终期限，而且不折不扣地严格执行。我常常会跟朋友说因为得完成一块刻板我没有办法去做什么事情。他们问我这块刻板是为何而做时，我常常无法回答，因为它没有截止日期，也不是为某个特定目的而作，可我就是会感受到完成这块刻板的那种迫切感和驱动力。

EH: 描绘一下你从事艺术创作的空间。

DR: 我的工作坊设在家里的地下室，它十分不错，对此我特别得意。工作坊里装满了制作木头、油毡麻胶和丝网印刷所需的所有材料。我有机械蚀刻机、用来做凸版印刷打样的印刷机、全尺寸的晾干架、一次能裁切200张纸的裁纸刀风格的切纸机、一张真空台、丝网印刷品的放置处和用于丝网印刷的T恤印刷机。我无须离开家就能创作艺术品。

EH: 请分别举个例子说明你对版画的爱与恨之处。

DR: 我制作凸版画时有五个情感阶段。

1. 开始一块全新刻板的激动感；
2. 接近完成刻板的雕刻但远未完工的痛苦感；
3. 取下第一块印花的期待感；
4. 第一次看见图案印反的沮丧感；
5. 接受一切并继续努力。

EH: 在艺术的道路上，你学到了哪些雕刻的窍门？

DR: 我们很容易会把凸版雕花处理得过火。经常暂停歇息非常重要，不仅是出于健康上的原因，也是视觉上的重新设定。要对刻板进行充分的规划，不将任何东西"留待以后考虑"，匆匆忙忙开工雕刻是犯错的最快途径。

就算是处理黑白二色的凸版雕花，也可以通过雕刻图案、排线和交叉排线来表现多种不同的灰色。这些排线和交叉排线可以赋予图案立体效果，要让印花表现足够的对比来凸显各种灰色，这样做十分重要。我发现画面平衡的印花拥有至少20%的黑色、20%的白色和多达60%的各种灰色。没有足够的纯黑色和纯白色，就无法凸显灰色，画面就显得平淡，缺乏立体感。

独角金枪鱼

德里克·莱利在工作坊

EH: 你最钟爱的自创艺术品是什么?

DR: 三年来,我都在做关于肯塔基的怪兽、神话和传说的系列木刻。它是相互联系又可以并排自由组合的14幅印花系列,加起来的总体长度有32.5英尺(9.9米)。

EH: 你会给版画的初学者什么样的建议?

DR: 我会给他们两个建议。首先,不要气馁。你可以制作100个糟糕的印花作品,越快做完100个糟糕的,你就能越快做出特别的作品。另一个建议是实际操作方面的,要让所有一切时刻保持清洁,在脏兮兮的工作坊里试图制作干净的印花是一场噩梦。在开始印花之前,我总是预先清洁所有的调色刀、滚筒、折叠板、印刷机,特别要把手洗干净。

若要观赏德里克的作品,可参观:狂欢画廊(Revelry Gallery,肯塔基州路易斯维尔市)、布里克洛基艺术中心(Brick-aloge Art Collective,肯塔基州帕杜卡市)、城市画廊(City Gallery,肯塔基州列克星敦市)、集合(Gather,印第安纳州布鲁明顿市)、密谋(Conspire,印第安纳州布格林堡)。

鹿角兔

专题
变化轮廓线表现头盖骨

工具和材料

8英寸×8英寸（20.5厘米×20.5厘米）麻胶刻板

10英寸×10英寸（25厘米×25厘米）印刷纸

铅笔

细头记号笔

描图纸

雕刻工具

和纸胶带/美纹胶带

墨板

黑色油墨

调色刀

滚筒

压印板

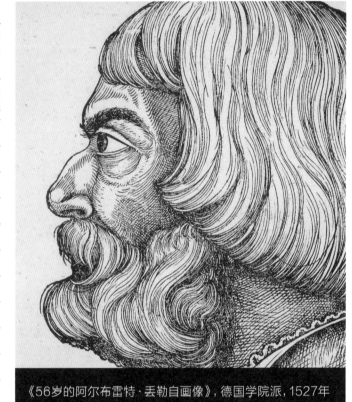

《56岁的阿尔布雷特·丢勒自画像》，德国学院派，1527年

变化轮廓线是表现物体形状的线条。这些线条可以被用来表现物体的形态变化。

如图1所示，你能看到如何通过简单地添加直线和曲线将一个平面的圆形形状变成三维立体的球体形状。

图2分解球体的变化轮廓线帮助你理解变化轮廓线如何表现立体感：先将圆形分成四份，然后画出不同角度的曲线，越往两侧线条越弯曲。

要观赏出色的范例，请欣赏大师丢勒1527年创作的木版画自画像中的变化轮廓线。

图1

图2

1 选择一种转印手法，将自己的设计图案转印到刻板上。

2 用细头记号笔再描绘一遍图案线条。

3 小心翼翼地刻掉负空间。

4a

4b

4c

4d

4 刻出花朵的细节。

a. 在叶片上刻出中心线条。

b. 在叶片的一侧刻出内部边缘线。

c. 从中心线开始朝下左倾斜刻出叶片左侧的脉络线，刻到接近边缘时停止。

d. 从内部边缘线开始朝上倾斜刻出叶片右侧的脉络线。

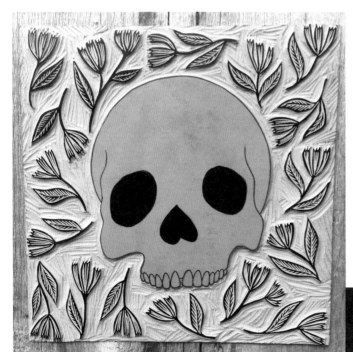

此处，花朵背景已经雕刻完毕。

5 用轮廓线作为参考，用铅笔轻轻地沿着头骨画出变化轮廓线，用更小的半圆形小凿开始刻出头骨轮廓的外部线条。我用的是1毫米V形凿。

6 继续雕刻，直到给头骨刻满细细的变化轮廓线。

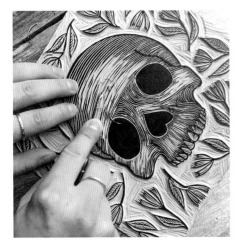

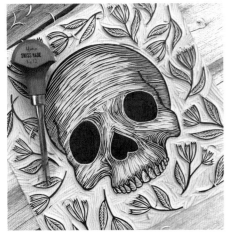

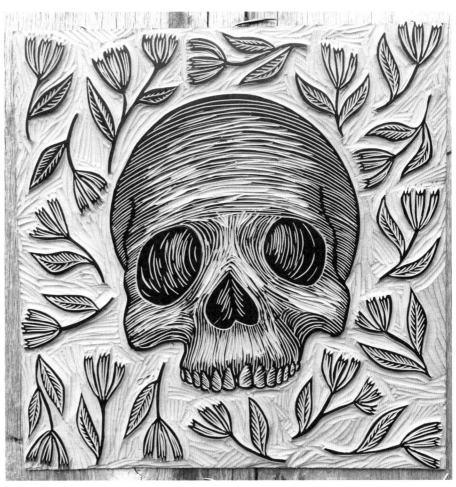

7 这次用大一点的工具继续雕刻。我用的是4毫米12号V形凿。将雕刻印迹集中于圆弧区域的顶点位置（集中在那些最突出的位置，如额头和颧骨）。这有助于提亮这些区域的明度效果，让它们显得向前突出或者显得距离观者更近。

8 继续雕刻，直到在形状内获得了各种明度效果（各种深黑色、中灰色和亮白色）。

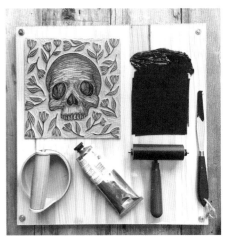

9 将压印工具准备好，取出油墨。

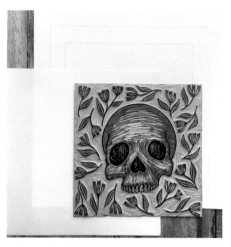

10 制作一个简单的压印装置，在一张较大尺寸的纸上，描画刻板的边线和10英寸×10英寸（25厘米×25厘米）印刷纸的边线，这有助于每次压印时让印花位于大致相同的位置。

11 给刻板上油墨后，将纸张覆盖到刻板上，用压印板用力按压，如有必要，用勺子之类较硬的压印板摩擦一些区域。

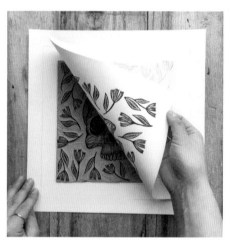

12 小心地将纸张从刻板上剥离下来。

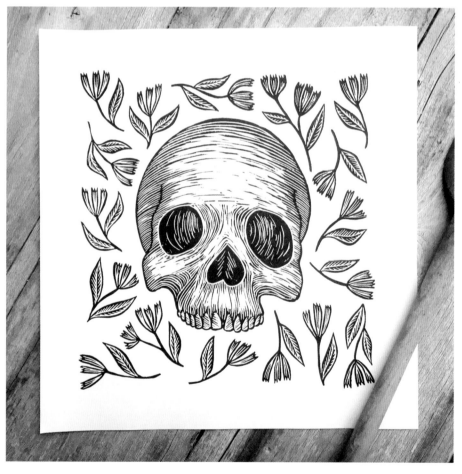

13 将印花放置一边，晾干。

艺术家
凯利·麦克康奈尔

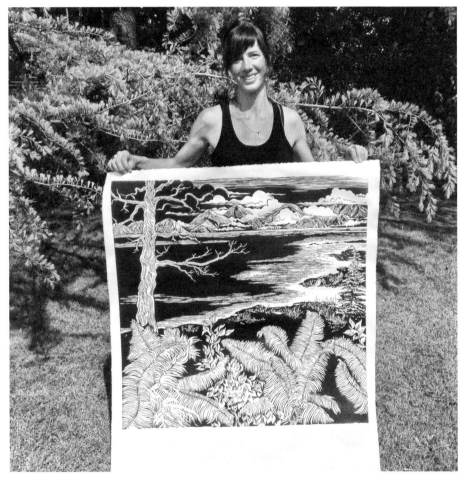

凯利·麦克康奈尔（Kelli MacCo-nnell）来自俄勒冈州波特兰，她是无惧无畏的实验者、自然世界的学习者和才华横溢的版画艺术家。她为一些大自然中的极致美景创作了最为精细的画作。她表现树木的大师级手法让这些树木的生命力跃然纸上，让它们显得优雅从容，表现出王者威严，令人望之而心生敬畏。她的印花作品运用深思熟虑的笔触，表现了自然世界的宁静祥和，让人们记住大自然常常是最好的导师之一。

EH：你对版画的兴趣从何而来？

KM（指艺术家凯利·麦克康奈尔）：从记事以来，我就热爱艺术。多年以来我的重心都放在风景速写与绘画上，直到大学三年级时我才发现版画。我选修了一门蚀刻版画课，无意之中发现版画是素描、绘画和雕塑的完美融合体，我对此极感兴趣。我感觉就像打开了一个新世界的大门，里面蕴含着探索艺术创作自发性的无尽可能性。在很多方面看来，版画是一个需要细心考量的艺术创作方法，但由于将油墨转印到画纸的过程不可避免地带有一定程度的不确定性，直到印花印制成功之前，我都无法真正了解一幅画看上去的样子。我实在是太热爱雕完一块刻板后等待着我的神秘、悬念和惊喜之感。

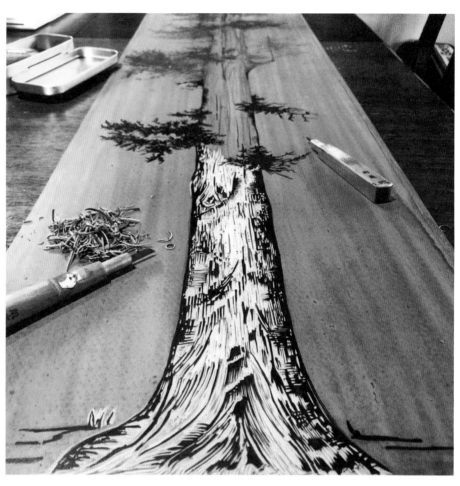

EH：凸版画有什么特别吸引你的地方？

KM：我开始用亚麻浮雕板创作，因为我发现它能表现我想要的图案。亚麻浮雕板的色域很丰富，不受木头纹理的干扰，于是我就被凸版印刷图案清爽柔和的特性深深吸引。

在某种意义上，这种用亮部作画的方法也蕴含着我真正热爱的图形力量。这种创作的理念不是添加什么而是移除什么，从一开始我就对这种理念着迷。这种版画类型，完全依靠雕刻工具制造出的留白或亮部来塑造形状，是要从某个设计图案的周围和内部移除材料才能让图像开始成形。这个过程迫使我对所处理的风景进行解构，进行抽象化表达。对我而言，这比用炭笔画幅画的挑战性大得多。为了用一根细线条描绘肌理、景深、阴影、流畅性和柔软度，并同时表现每个构图中亮部和暗部（因为我主要

用黑白）之间的平衡，我在开工之前必须进行深思熟虑，而我很喜欢这样的做法。我认为这是用雕刻方法制作二维艺术作品。看着图像在刻板上以三维形式慢慢成形，那是让人陷入沉思冥想又感觉心满意足的过程。有人会觉得花数小时用小刀小凿雕刻单调无趣，而我觉得这是特别有益健康、令人镇静的做法。我感觉自己几乎是下意识地受到这种创作过程的吸引。拿起雕刻工具时的熟悉感令人特别平静舒适。花时间用雕刻工具创造作品时，我觉得自己在远离喧嚣的乐土安度时日，在那里我能找到关注的焦点和流畅的创意，让我能在保持头脑清醒的同时增强感官的敏感度。这些工具成为我个人潜意识的延伸。每当身处手工雕刻技艺生成艺术品的这片乐土，我就沉浸于自己的情绪，充满创造力和能量。

创作多个作品时，我也享受创作过程和重复图案的动感。我发现"重复"这个步骤让人静心凝神，适合沉思冥想。正是在这种韵律感中我注意到每张印花的美与微妙之处，让它们成为实体并赋予它们独特的个性。

EH：你会如何描述自己的工作或创作过程？

KM：我把自己的作品描述成受到大自然灵感启发而创作的印象图。创作这些图画给我带来了欢乐，而且我也希望能让人们更接近自然世界。我希望这些印花会成为小小的提醒，让人们记住在建筑物、窗户、手机和电脑之外的大自然。

我觉得我们当中的很多人已经和自然世界隔绝了，忘记了我们的健康因此受到负面影响。我相信亲近自然能改善我们的身体、精神和情感状况。人们需要与身边的自然世界再次建立联系，只有那个时候人们才能感受到满足，也只有那个时候人们才能生活得更加愉悦、感觉更加充实，也希望因此人们能够更好地管理陆地和世界上的蛮荒之地。

当前我的工作是通过凸版画探索人与树木及树木形状之间的关系。我已经创作了一份物种的解读图，希望它们能够吸引观者并激发怀旧、赞叹和令人平静的情感状态。这种媒介让我用雕刻手法去除不必要的内容，用创意性的减法在正负空间中形成微妙的平衡，设计适合冥想和反思的图像或场地。用简单的对比以及线条处理，我尽力在作品中表现出受西海岸森林启发得到的灵感。

我将自己的经历转化成印花图案的过程包括将速写草图反向转印到刻板表面，然后用雕刻方法去除负空间或者我希望留白的区域。完成刻板的雕刻之后，我用滚筒在刻板上涂上薄薄的一层油墨，接着小心地将潮湿的棉絮纸放到刻板涂有油墨的表面上，然后将滚筒放到

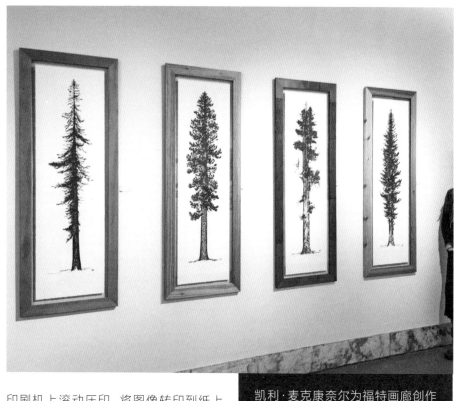

凯利·麦克康奈尔为福特画廊创作的《大红树和立树系列》（*Giant Redwood and Vertical Tree Series*）。

印刷机上滚动压印，将图像转印到纸上或在纸上做出图像的痕迹。我通常出版一版印刷数为20~100张的印花。

EH：有时候，我们跟自己的激情有种爱恨交织的关系。请分别举例说明你对版画的爱与恨。

KM：关于版画，我感觉沮丧的一件事情是有时候我喜欢创作过程，创作所用步骤与之前的做法完全一样，然而我无法获得自己计划中的或预想中的结果，不过这也正是我如此热爱雕刻印花的一个原因。同样，我热爱创作时出其不意的惊喜，我能从中获得教益。我想对版画是爱还是恨取决于创作时所遇的惊喜究竟是惊还是喜。

欢迎访问凯利的网站：
www.kellimacconnell.com。

凯利·麦克康奈尔的《杜松树》
（*Juniper*）刻板。

专题
打扮起来

工具和材料

10英寸×10英寸（25厘米×25厘米）麻胶刻板

12英寸×12英寸（30.5厘米×30.5厘米）印刷纸

额外的彩纸

描图纸

铅笔

细头记号笔

雕刻工具

和纸胶带/美纹胶带

墨板

调色刀

滚筒

压印板

黏合胶

水粉或水彩颜料和调色盘

水杯和纸巾

小号画笔

美工刀

可复用切割垫板

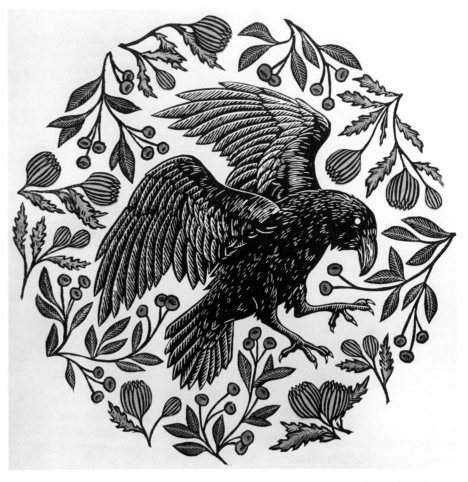

有时候，在设计新的印花图案时，我希望画面能有一点儿彩色让我的构图引人注目。这样的小块色彩区域通常都不值得进行专门雕刻，因此，此时我选择手工上色。这个专题详细展示了手绘和拼贴如何提高简单黑色油墨印花的效果。

注意：最好用较厚实牢固的纸张作为"支持性"纸，然后将较薄的纸拼贴到厚纸上。在这个专题练习中，我在较重的硬卡纸板上压印图案，拼贴的元素印在较轻、带肌理的珊瑚色剪贴纸上。

1 设计并规划印花图案，注意图案的哪些区域会通过涂绘颜料或拼贴来获得色彩。因为这个设计图的中央有一只黑色大乌鸦，我计划在花朵背景中添加色彩，手绘蓝莓并用拼贴法表现花骨朵。

2 用自选方法将图案转印到刻板上，并用细头记号笔描摹草图。

3 开始雕刻背景，先用V形小凿刻出轮廓线来保护细节内容（我用Pfeil牌1毫米12号V形凿），然后清理负空间。

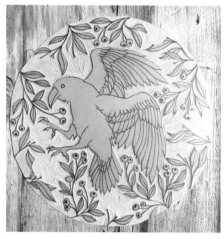

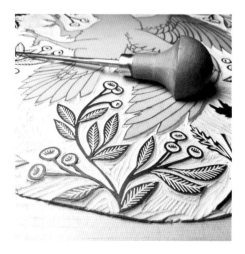

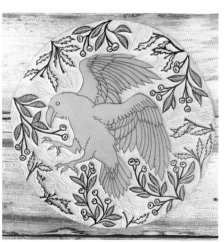

4 负空间清理完毕后，开始处理花朵。注意构图里没有表现花骨朵，我们会在另外的纸上把它们印出来。

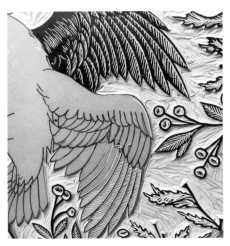

5 在大乌鸦的身体上，我用刻意的方向性线条表现羽毛轮廓线上的高光效果。一条直线可以表现一个平坦的平面，而一条曲线可以表现一个曲面（运用本书74页"变化轮廓线表现头盖骨"专题中所学的知识）。用粗头记号笔涂画已经雕刻过的区域，查看是否有遗漏，并初步了解刻板压印图案时的样子。

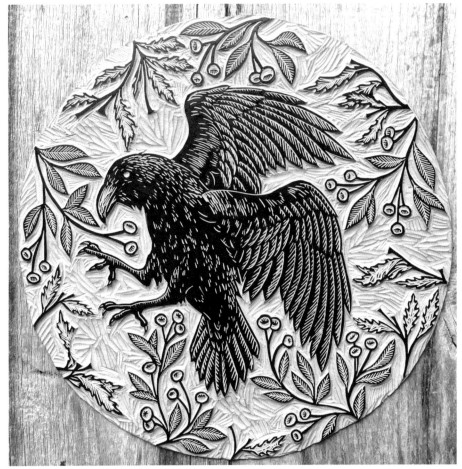

6 用1毫米V形凿以小而短的笔触雕刻出乌鸦身体上的羽毛，这能表现羽毛反光的样子，并赋予形体更加明确的立体感。刻板雕刻完毕之后，将其放置一边。

雕刻乌鸦的爪子

7 这个设计图案需要8个较大的花朵和7个小花骨朵。将较大的花朵和小花骨朵的设计图案转印到一块麻胶刻板碎块上，并开始雕刻（因为作品中重复这些图案，每样只需一个刻板）。现在，我们已经准备完毕，可以开始印花啦！

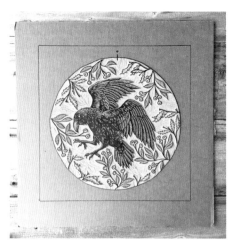

8 用一张大纸或一块卡纸制作简单压印装置。为用来印花的纸描出一个模板［12英寸×12英寸（30.5厘米×30.5厘米）的正方形］。将刻板放在中央，绕着刻板描出轮廓线。

9 因为图案是圆形的，我标注了上部的位置，目的是让每张印花的方向完全一致。用记号笔在刻板的上部做个记号，并将此记号延伸到压印装置上。每次放下刻板时，要确保这些记号完全对齐。

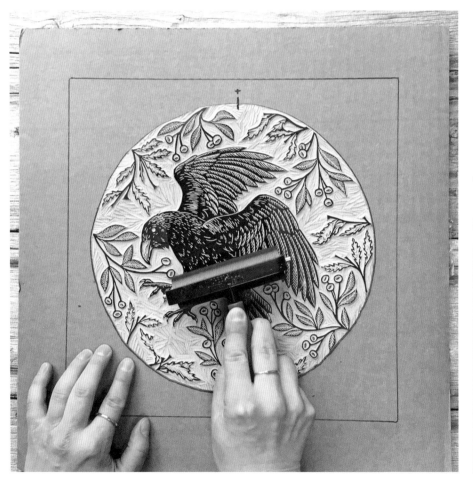

11 小心地在刻板上铺上一张印刷纸并用压印板按压，如有必要，用较硬的压板或汤勺摩擦纸背来印出细节内容。

10 将少量油墨在墨板上摊开并用滚筒滚匀，然后给刻板上油墨。

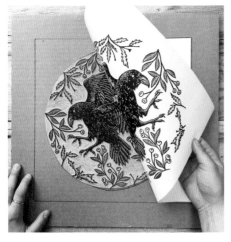

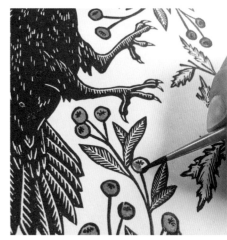

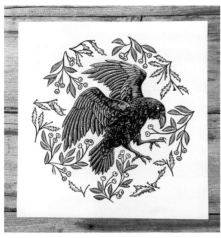

12 从刻板上轻轻地剥下印花,并检查是否有漏印的地方。将完成的印花放在一边晾干。

13 给刻有小花朵的刻板上油墨。这次,你可能需要使用较小的滚筒,除非你不怕弄得一塌糊涂。

14 清除刻板上多余的油墨,清洁所有工具和表面。在进入随后的步骤之前,等候印花彻底干透。

15 我们可以开始用颜料装饰已经干透的印花。用画笔在调色盘上调配颜料,直到获得自己想要的颜色为止。我建议使用水彩或水粉,在印花上涂画之前先在废纸上试一下颜色。要小心行事,不可用画笔蘸取过多颜料或清水,要小心地涂绘每一个蓝莓。如果用油性油墨压印图案,你会发现油墨会阻挡颜料染色,这让在线条之内涂绘的工作变得较为简单。图画完成之后,清洁所有材料,将印花放置一边,等候其变干。

16 用美工刀和可复用切割垫板或其他垫板小心地切出8朵大花和7个花骨朵。要时刻当心刀锋，永远不要直接把刀朝着自己身体的方向拖拉。不用时务必要盖上盖子。

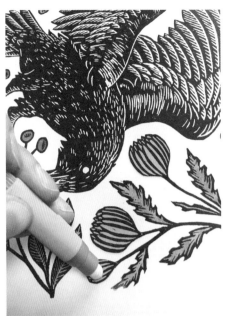

17 参考最初的草图，将其用作路线图说明在何处放置花朵。在每朵花的背面涂上黏合胶，将其放在印花上，用干净的手指或铅笔上干净的橡皮头按压印花，这样重复处理每朵花和每个花骨朵。每一朵花和花骨朵都处理好后，将印花压在厚重的一摞书下，防止黏合胶变干后发生变形。

18 为这个版本的其它印花重复以上处理过程。

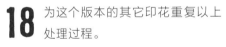

最终成品，有点儿经过精心打扮的样子。

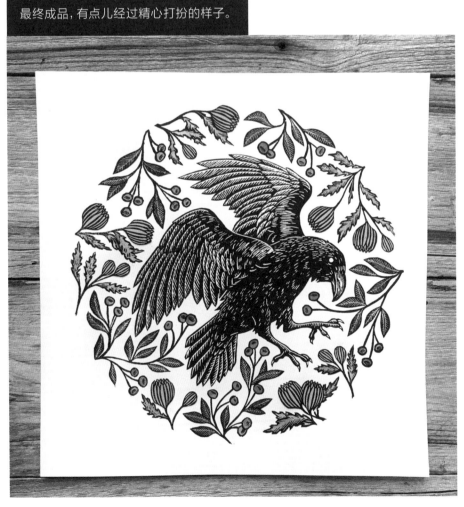

单页口袋杂志

工具和材料

8.5英寸×11英寸（21.5厘米×28厘米）麻胶刻板

绘图纸

描图纸

铅笔

和纸胶带/美纹胶带

雕刻工具

油墨

滚筒

墨板

调色刀

压印板

剪刀

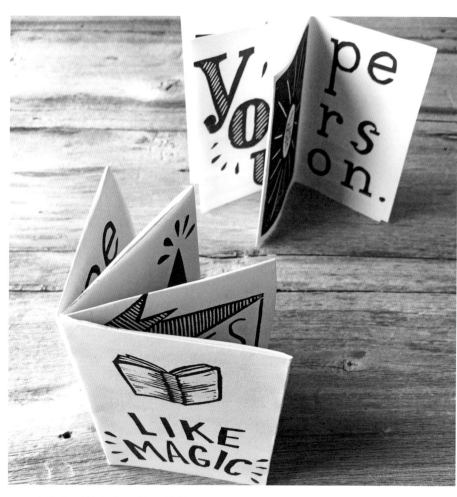

也许印刷技术最大的贡献就是让所有人都能接触到知识。1436年，约翰内斯·古腾堡（Johannes Gutenberg）发明的活字印刷术让欧洲印刷产品的生产大大提速，更多的人能够接触到书本，工人阶级的识字率大大提高。鉴于这段历史，我们要是在麻胶印刷中略去文字，一定会显得不负责任。

版画制作令人着迷的一部分原因在于其近乎可以无限复印的潜力，因此它成为创作个人杂志分发给多人的完美媒介。个人杂志（zine）指自己出版的发行量小的小书或者杂志，它们通常是复印成册并手工装订的。为了这个专题，你将用一张标准美国信纸（或A4纸）制作自己独有的手工装订的手绘杂志。

起初,个人杂志是20世纪30年代的科幻迷的杂志,因为《星际迷航》(Star Trek)的兴起慢慢地再次受到欢迎,但很快发展到音乐领域。20世纪70年代和80年代,由于复印店遍地开花,朋克音乐的DIY美学思想导致个人杂志的制作和销售大大增加,因为它流动更快,价格更便宜。如今,个人杂志在尺寸大小、风格和内容上都有很多不同的种类。

制订计划

决定个人杂志的内容,然后开始规划设计每一个页面。要记住,我们一共有8个页面,但仅有6个可用的"内容"页面,另外的两个页面要分别用作封面和封底。每个页面的最终尺寸为4.25英寸×2.75英寸(10.8厘米×7厘米),而且有各自的方向。

想不到什么好主意吗?以下是一些可以考虑的标题,帮助你把脑筋动起来。

我所了解的一切
一个简单食谱
一首关于希望的六行诗
一首关于分手的六字诗
一句箴言
致对我怀恨在心者
和爱人有关的几件事
希望自己说过的话
如何跟小宝贝做朋友
我撒过的谎
最爱的食物清单
一个公共服务通知
我家小狗会讲话

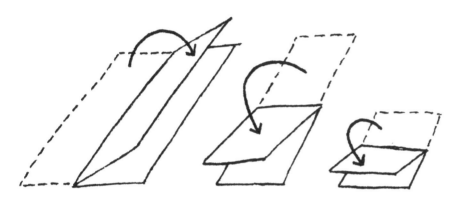

图1

1 拿一张8.5英寸×11英寸(21.5厘米×28厘米)的纸。如图1所示,将它沿着长边对折一次(像夹香肠的热狗一样),然后沿着短边对折一次(像汉堡包一样),最后再对折一次。

打开纸。你会拥有8个尺寸为4.25英寸×2.75英寸(10.8厘米×7厘米)大小相等的长方形。

将这张纸打开,按照图2所示标注封面和封底以及各个页面。纸张上半部的长方形是倒置的,而下半部的长方形是垂直朝上的。

2 用自选方法将草图转印到刻板上(参考本书第32页"图案转印方法")。

图2

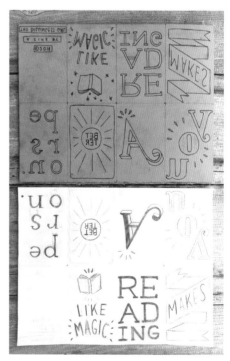

3 再次检查一下,刻板上的文字应是反着的,然后用永久性记号笔给刻板上色。

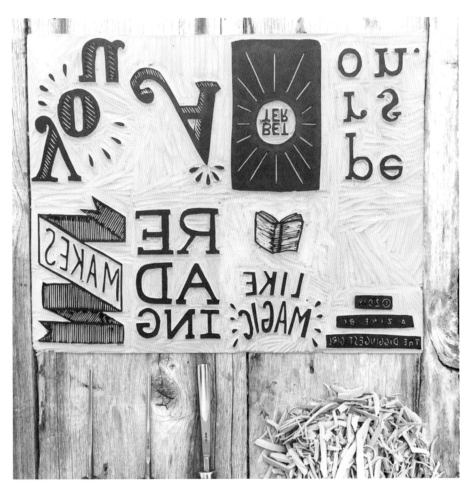

4 刻掉负空间。

5 在墨板上摊开25美分大小（直径为2.4厘米）的一团油墨。如有必要，加一滴含钴干燥剂加快干燥过程。用调色刀将油墨在墨板上摊开或者混入含钴干燥剂。用滚筒将油墨调和成较为均匀的浓度。

6 小心地往刻板上涂油墨，一定要避免用滚筒接触负空间的大块区域。

7 将刻板边缘与纸张边缘对齐。刻板在下，纸张在上，用压印板施加均匀稳定的压力时要将纸张按压在原处不动。

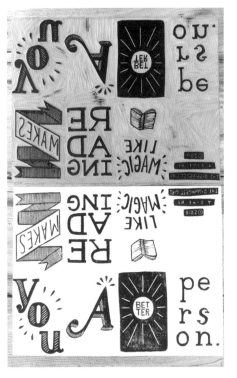

8 将压印板放在一边，小心地将印花纸从刻板上取下，并将其放置一边等候干燥。

9 压印所需份数的印花后，清洗所有材料，将印好花的纸放置一边等候干燥。

10 所有印好花的纸干透后，你就可以按照前面图1所示的步骤把它们整理成小书了。将纸沿着长边对折一次（像夹香肠的热狗一样）。

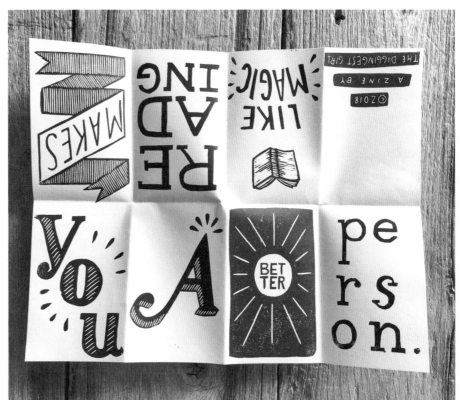

11 继续沿着短边对折一次（像汉堡包一样）。

12 最后再对折一次，然后把折起来的纸打开。

14 把折起来的纸再次打开后,把有印花的一面朝外沿着长边对折一次。

13 将这张纸横向折叠一次后,用剪刀小心地沿着中间页面之间的折痕剪开,要小心不要把纸对半剪开。

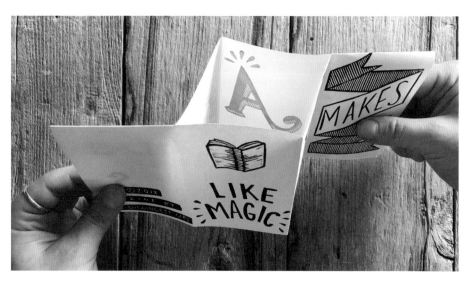

15 将纸的两头捏紧,用双手一起往中间推,把剪开的地方打开并让中间的页面跳出来。

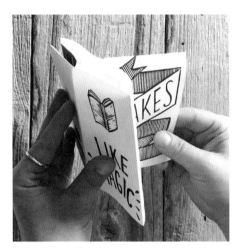

16 打开一头，推出位于封面和封底内部的页面。

17 合上所有页面，但确保封面和封底露在外面。

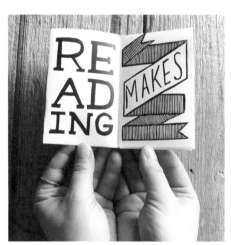

18 为其它印花图案重复这个过程，然后就祝贺自己吧，因为你刚刚出版了自己的杂志！

第四章

针对性技法

对艺术拓展来说，探索和实验是必不可少的内容，也是发现自己个性声音的可靠路径。接下来的专题练习有助于你拉伸自己的创意肌肉，如，用不同寻常的方法改变纸张，一次完成多色印花，用纤维艺术品完成跨学科创作，等等。本章中，三位当代版画家将通过大片风景画、非凡的渐变色和纺织品印花的无尽可能性向我们展示大量创作技巧。

拼图压印图案

工具和材料

多个小块Speedy-Cut刻板

7英寸×9英寸（18厘米×23厘米）印刷纸

铅笔

描图纸

雕刻工具

和纸胶带/美纹胶带

墨板

三种不同色彩的油墨

（多个）调色刀

（多个）滚筒

压印板

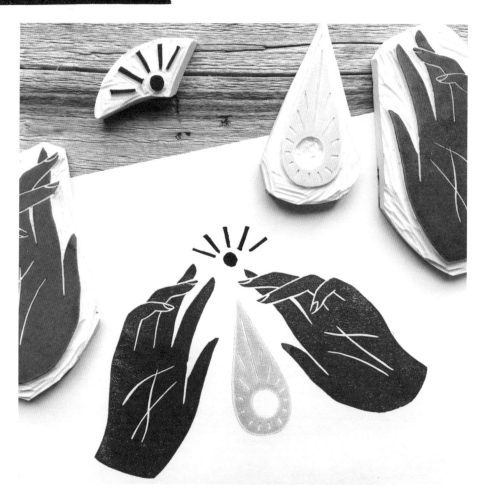

　　一次完成多色印花的简单、高效的方法是运用拼图一刻板法，也就是用多个单块刻板，为其逐个上色，然后组装成一块刻板并压印成一个印花。你可以用像这个图案一样的简单图案开始，或者按照自己的意愿大胆使用尽可能多的图块和色彩。在这样的专题练习中，我喜欢用较软的橡皮刻板而不是较硬的麻胶刻板，因为橡皮刻板刻起来十分顺畅，无需费力，能够雕刻复杂的或很小的图块。

1 用两种或更多种色彩设计自己的印花图案。将设计图转印到Speedball Speedy-Cut小块刻板上（我使用了描图纸转印法）。

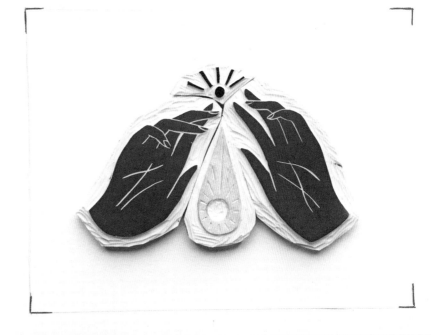

2 刻出设计图案，用锋利的美工刀小心地将各个元素分割开来。用可复用切割垫板保护工作台面。

3 制作简单的压印装置，用削尖的铅笔在较大尺寸的纸上描出7英寸×9英寸（18厘米×23厘米）纸的边缘。在此边框之内摆放好小块刻板，并绕着刻板描出其边线。

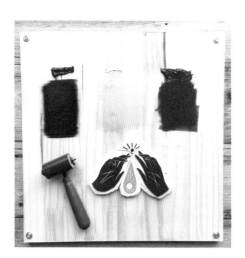

4 为每块小刻板选择并调配色彩［我使用卡丽高牌无毒水洗雕刻油墨的萘酚红、生褐、熟赭和黑色以及史明克牌水性麻胶印花油墨（Schimincke Aqua Linoprint ink）的金色］。将油墨摊开并调匀，用小滚筒给刻板上油墨。

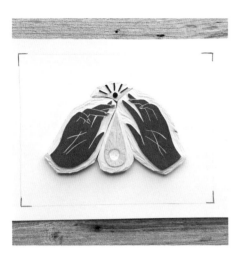

5 在压印装置中将刻板摆放好。

6 在刻板上方铺一张印刷纸，用带垫衬的压印板轻轻按压纸背。Speedy-Cut刻板是非常柔软且具有延展性的材料，如果在压印过程中使用过多压力可能会导致油墨渗出。

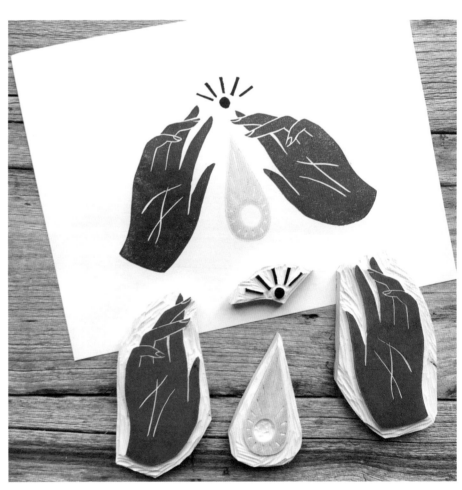

7 小心地从刻板上取下印花纸，将其放置一边等候晾干。

不同寻常的背景

制作印花的工具和材料

4英寸×6英寸（10厘米×15厘米）麻胶刻板

铅笔

细头记号笔

描图纸

雕刻工具

和纸胶带/美纹胶带

墨板

黑色油墨

调色刀

滚筒

压印板

制作背景的工具和材料

5英寸×7英寸（12.5厘米×18厘米）印刷纸（中到厚）

纸巾

黏合胶（我使用摩宝亚光胶）

刷胶笔

水彩/水粉画笔和水杯

盐

一本旧书或者旧杂志

未用过的红茶包

缝衣针和线或缝纫机

年久变色纸/彩色纸

软彩色铅笔或蜡笔

美工刀或打孔机

可复用切割垫板

"背景"指压印图案的背景表面。最为普通的背景就是一般的纸张，从生产商那里买来的纸张原样。有时候，事先对背景进行处理能产生有趣的效果，能改变最终印花的整体情绪表达。

对背景进行趣味性处理是有趣且便捷的实验方法，特别是当你在艺术实践过程中感觉索然寡味、一筹莫展的时候。不过，你不要止步于此处提供的建议，要自己去挑战用不同的方法来处理画纸表面，拓展无限的创意可能性。这个专题练习着重于印花背景，因此刻板的设计和雕刻就随便你处理了。你已经知道该如何处理了。

1 设计并转印印花图案，按照图案雕刻刻板。

2 将印花纸和刻板的外边缘描在一张较大的纸上，制作简单的印花装置。

3 给刻板上油墨，并用压印板印花，压印带有精致细节的较软刻板时要施用较轻的压力。

对于这里使用到的每一种方法，都要在印花之前将准备好的纸张彻底晾干。带有水分的处理过程会让纸张弯曲变形。可以将干燥的纸放在一摞沉重的书下面压平。在这个专题练习中，我建议使用较为柔软的橡胶刻板，它更加柔韧的表面能让你更好地使油墨渗入不平坦的压印纸张上。

背景：读书俱乐部

这是一个简单的方法，只需将书本或者杂志中的一页剪或撕成合适的大小，进行印花即可。当然你也可以通过编辑、画圈和画线的方式进一步处理页面上的文字，用当前文字来表达个人的信息。

背景：茶会

用新鲜潮湿的茶包在纯白印刷纸上弄出印迹。你可以在纸面上轻轻拖拽茶包形成平涂效果、也可以用茶包在纸张弄出痕迹，表现有趣的图案和肌理效果。

背景：纸巾拼贴

在重磅印刷纸上摆放纸巾碎片，用刷胶水的画笔和亚光黏合胶涂抹有碎纸巾的地方，从上部将它们密封住。

背景：上色工作

通过绘画实验，给原本简单的印花图案添加色彩、图案和额外的视觉趣味性。尝试绘制各种不同的图案并拿各种不同颜色"做游戏"，以达到各种不同的情绪效果。然后在干透的画纸上涂绘精确的图案，或者先用饱蘸清水的画笔打湿画纸后，在其上方流畅地平涂色彩涂绘精确的图案。你还可以尝试加上一小撮盐，因为在潮湿的颜料中添加盐粒会让颜料聚集，形成斑斑驳驳的效果。在压印印花之前，等待颜料干透之后，扫去盐粒即可。

背景：滚筒墨迹

我常保留一些从事其他专题练习时预先剪切下来的纸张。有时候，在清洁压印工具和材料时，我会在这些纸上而不是用旧杂志蘸除滚筒上多余的油墨。这样的方法既能清除滚筒上多余的油墨，还能为我提供未来实验所需的酷酷的、层次丰富的压印背景。随便滚筒上有什么色彩的油墨，只需拿滚筒在随意的彩色纸张上滚上几下。

背景：透明图层

尽管这并不是真正意义上经过特别准备的背景，但它的效果还是蛮酷的。在多张描图纸上压印，并采用不同摆放方式层叠排列这些纸张，直到找到令自己满意的构图安排为止吧。

背景：拓印

利用旧刻板的一个有趣的方法就是利用它们制作肌理效果拓印图案。拿本书之前专题练习中的"带肌理的方格纹样"的刻板试一试吧。将纸放在之前用过的（洁净、干燥的）刻板上，用蜡笔或软性彩色铅笔的笔尖轻轻画过纸张背面进行拓印。在处理过程中，移动纸张打破图案原本效果。

背景：镂空

我在一家专门出售纸张的店铺（见本书138页"资源"）购买这种用于拼贴的纸。试着用打孔机在纸上打孔，或用美工刀和可复用切割垫板裁剪出镂空图案。在镂空纸上压印图案时，一定要在它的后面放一张纸作"缓冲垫"。这样就能让压印图案的工作区域保持洁净，也能让之后在上面印花的纸张背面保持清洁。把印花纸裱入有对比度的纸上。

背景：针脚

　　我自孩童时代起就热爱缝纫，所以总是想方设法要将缝纫针脚融入印花作品之中。我把这些厚重的刷硬卡纸板当作布料，直接用缝纫机缝出针脚，当然要小心行事，不要把纸弄破了。由于无法打结或把缝线收起来，我在背面贴上胶带来固定这些线头。

 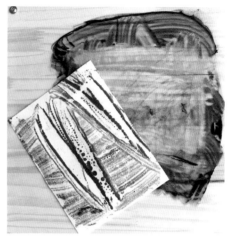

背景: 清理工作的印迹

　　完成一个专题的创作之后, 在清理过程中, 我发现擦拭时出现的线条自成一派。从墨板上彻底擦除所剩油墨之前, 拿一张干净的印刷纸吸除油墨。

艺术家
阿芙汀·沙阿

版画艺术家阿芙汀·沙阿（Aftyn Shah）在宾夕法尼亚州费城郊外的工作坊里创作了极为精细的风景版画，探索大自然所提供的灵感，并从作品中还原。她将工作坊命名为"起身+漫游"（Rise+Wander），呼唤观者走到户外，召唤他们开始冒险。沙阿的作品风格大胆，线条既抒情诗意又俏皮可爱，似乎在散发着它们自己的生命。

EH：你对版画的兴趣从何而来？

AS（指艺术家阿芙汀·沙阿）：因为我丈夫的家人来自印度，我对印度的纺织业产生了极为浓厚的兴趣，特别是那里的木版印刷。我收到了几件木刻版画礼物，对印度木版手工工艺充满了敬畏。多年以前，在寻找创意出路时，我一时冲动，想要做一条围巾，于是就去最近的工艺品商店购买了所有材料。结果，我只是在纸上印出了图案，但从那以后我就不曾停手，虽然迄今为止还是未能做出一条围巾。

EH: 凸版画有什么特别吸引你的地方?

AS: 我喜欢它,因为它摒除了对完美的需求。起初,我总是速写和绘画,这种艺术形式要求不停添加内容,直到作品尽可能接近头脑中想象的样子。而作品几乎从来无法真正接近脑中所想,因此常令我失望沮丧,甚至灰心气馁。而凸版画的制作是不断减少的过程。我通常仅用黑白两色(或者仅用几种色彩),在一件作品失去平衡之前,我能尽可能多地去除掉废料。在某些时候,我不得不停下来,我不得不走开。这不是为了达到完美就可以永无止境地添加内容的那种感觉,而是一种自由、解放的感觉。而且,我喜欢更有乡野淳朴意味的美感,作品中偶尔会有一缕出格的油墨或少许补丁。正是这些意外让每幅画成为独一无二的艺术品。

EH: 你从事版画工作多久了?

AS: 我的第一个作品是2015年给朋友做的情人节卡片。在那一年里我慢慢提高了创作速率,最后在2016年初开始真正花时间从事雕刻印花。2016年1月我创办了"起身 | 漫游"工作坊,然后几乎每天都会做一点雕刻工作,哪怕一天只做十分钟。

EH: 你会如何描述自己的工作或创作过程?

AS: 用一个字来描述吗?那就是"慢"。我有两个年幼的儿子,我的生活包括我的艺术创作节奏只能依照他们的时间而定。我常常得在他们不需要我的空档里找点时间创作。因此,通常我会花数小时、数日乃至数周来构思一个设计图案,然后才会把它勾画出来。因为我没有那么多可自由支配的时间,我只有尽可能地压缩创作步骤,例如直接在刻板上勾画图案。之后,取决于实际生活情况,我可能要花上数周时间才能完成一个较小刻板的雕刻。过去,我常常会对这缓慢的创作过程感到不耐烦甚至气馁,但现在我开始喜欢这样的工作节奏。采用这种方式,每次继续创作时我都能以全新的眼光来评估自己的工作进展情况。

EH: 你的艺术创作灵感主要从何而来?

AS: 当然是千变万化的大自然啦,庄严宏伟的、细枝末节的、狂野不羁的、美轮美奂的大自然。我喜欢跟家人散步或者独自远足,然后在头脑中将所有一切勾画出来。我喜欢思考如何用黑白线条和印迹重现不同的细节内容和肌理效果。

EH: 你如何日复一日保持创造力?

AS: 对我而言,日复一日保持创造力很容易,因为我的创作时间非常有限。我每天花大量时间考虑绘画理念,吸收不同的创意元素(例如,我儿子的创意项目,家里的盆栽植物,还有远足时所见的风景),并将一切综合起来。最后,等终于有时间将一切付诸实施时,我已是无比激动,满怀期待了。

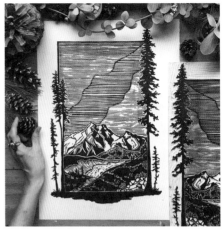

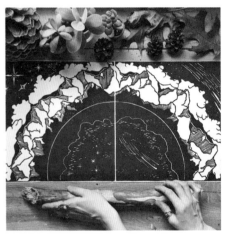

EH: 描绘一下你从事艺术创作的空间。你是在家中设有工作坊，租借工作坊，还是使用公用的雕刻工作坊？

AS: 我在家设了个工作坊，是用家里的正餐餐厅改造的。这个房间空间很大，格局很好，采光不错，让我可以在家人身边从事创作，在不同角色之间来回转换。我最喜欢的是公婆传给我的一块巨大的旧地毯，它覆盖了大部分地板。地毯的设计很简单，但让工作坊的空间变得舒适美丽。

EH: 作为艺术家，你得到的最佳建议是什么？

AS: 我得到的建议是，并非所有人都会喜欢你创作的作品。从事创作工作时，我们把自己的部分心血以某种方式注入作品之中，与世上的其他人分享自己的作品时，我们理所当然地希望得到欣赏。遗憾的是，并不是所有人都会欣赏我们的品位或眼光，而且对此我们除了接受也无可奈何。所以，重要的是不要往心里去。只要我们全心投入工作，只要我们自己热爱所创作的作品，那么当别人批评乃至憎恶自己的作品时，你就有信心耸耸肩膀，淡然以对。

EH: 如果你有机会选择（不论是否在世的）三位艺术家，并跟他们在工作坊共度一日，你会选择哪三位呢？

AS: 艾米丽·卡尔（Emily Carr），弗里达·卡罗（Frida Kahlo，墨西哥已故女画家），简·拉法基·哈米尔（Jane LaFarge Hamill）。她们都拥有明晰独特的洞察力，我希望能够近距离感受她们卓越的才华。

欢迎访问阿芙汀·沙阿的网站：www.riseandwander.com。

专题

生动逼真的风景

工具和材料

8英寸×10英寸（20.5厘米×25.5厘米）麻胶刻板

9英寸×12英寸（23厘米×30.5厘米）印刷纸

铅笔

细头记号笔

描图纸

雕刻工具

和纸胶带/美纹胶带

墨板

黑色油墨

调色刀

滚筒

压印板

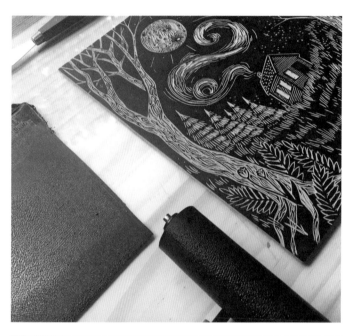

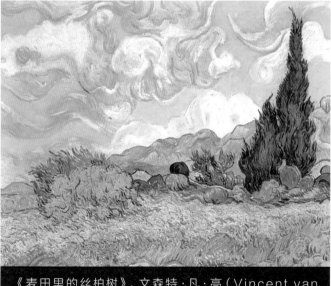

《麦田里的丝柏树》，文森特·凡·高（Vincent van Gogh），1889年

通常，我建议从观察开始创作，要相信自己的双眼，但这个专题却要求你反其道而行之。相比传统的户外写生或根据照片进行创作，对某个地方的记忆往往更加鲜活，更有创意。要逐渐地从风景画中去除现实的包袱，开发自己的个性表达方式。

出去逛逛。沉浸在风景带给你的情绪之中，用你的感受去画画，用双眼追随小溪中顺流而下的浮木。闻闻脚下小草的芬芳，留心它们在林地里斑斑驳驳的样子。听听风像浪涛一样扫过林木的声音。观察一下太阳在地平线上升起或者落下时，云朵在天空中翻滚升腾的样子。大地是有生命力的，你可以将同样的生命力注入作品中。

然后，回到工作坊，用速写记录你对那个地方的印象。试着用肩膀部位的力量画画，这能让线条松散自由，让它们扫过画面中的大块区域。我还建议你研究一下那些著名后印象派画家的绘画技巧，如艾米丽·卡尔和文森特·凡·高。欣赏一下凡·高1889年创作的《麦田里的丝柏树》，那里的大地看上去如同波浪般起伏摇摆。前景中不连贯的短小笔触表现了茂密的田地，而树上的较长笔触慢慢淡化成丝丝缕缕，赋予画面更多的呼吸空间。凡·高的每一个笔触暗示了风的存在，指引我们的目光穿过画面。尽管他用的是画布和油画颜料，你也可以将同样的理念运用于雕刻工具雕刻出的痕迹上。

注意

精心安排的前景、中景和背景能赋予构图平衡感。

密集的方向性线条横穿画面,有助于在静态场景中表现动感。

不同宽度和长度的线条有助于表现所绘场景的肌理、动感以及景深感。

1 我曾与朋友参加了一场农场篝火晚会,为了呼应那个夜晚的感觉,我速写了一个夜景草图。我用两棵晚秋的树木表现前景,在树下画上蕨草,用这些作为整个场景的框架。中景包括草地、松树和小屋。烟囱里烟雾升腾,一直升入月朗星稀的黑色夜景之中。

2 当画完带有大量视觉信息的草图之后,我喜欢将草图粘贴在刻板上,用记号笔的笔头用力摩擦,将草图直接转印到刻板上。成功转印图案之后,我给线条上色,同时进行编辑修改。

3 我希望风景显得轻松自然,所以不想过分设计刻画印迹。根据直觉进行雕刻会有点令人生畏,但线条的表现力会让你惊异不已!以下为我雕刻时一些表现细节的方法。

月亮的细节: 我使用变化轮廓线(见本书第74页"变化轮廓线表现头盖骨"专题)赋予月亮少许立体感,根据月球形状雕刻痕迹,并尝试表现环形山和凹坑。在此,我使用0.5毫米V形凿和2毫米U形凿。

松树的细节: 用1毫米V形雕刻工具刻出层层排列的短线条,创作出一种风格化的松树形状。在树木的右侧将线条刻得更为紧密,以此来表现高光效果,暗示月亮的反光,增加立体效果。

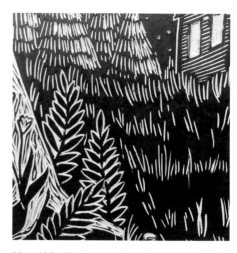

地面的细节：由于前景距离观者最近，所以这里包含了更多的细节。我添加了一些小花朵和蕨草，并用成簇、细密的向上笔触表示在远方慢慢消失不见的草叶。

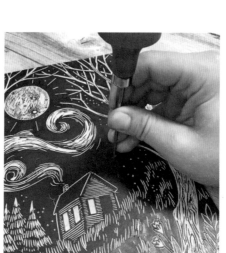

大树的细节：受凡·高大量作品中极具特色的丝柏树的灵感启发，我雕刻的笔触借鉴了自己拍摄的柏树树皮照片。首先，我刻出树干和枝条的轮廓线条，将这些树与背景分隔开来；接着，我让树木内部的雕痕彼此聚拢、相互分开或者交错在一起。

星星的细节：要让那些细小的洞看起来像星星，我垂直捏着0.5毫米V形小凿，轻轻地将它直直往下按，直到刀片切入刻板，然后在原地旋转小凿。我决定让它们稍稍聚拢，像溪流一样蜿蜒向上，而不是均匀地分布在整个天空上。

烟雾的细节：烟雾缺乏明确的轮廓线条，看上去较为松散，刻痕之间的较大空间也表明有更多的空气。卷曲的长线条显得俏皮有趣，并进一步引领观者的目光在画面上游走。我使用1毫米V形凿、0.5毫米V形小凿和2毫米U形凿来表现多样性效果，因为较大的刻痕表示受到了更多光线。

小屋的细节：重复的平行线模仿了木纹效果，也强化了透视效果。小小的对钩状刻痕表示月光照射在屋顶的瓦片上。

4 像之前一样印花（见本书第40页 "压印技法"）。

完工的印花

雕刻完成的小木屋

艺术家
莉莉·阿诺德

莉莉·阿诺德（Lili Arnold）的作品一眼就能辨认出，她以精湛、熟练的艺术手法，和对大自然尤其是对故乡加州的花花草草的热爱之情创作出许多彩色版画作品。在其作品中不同色彩无缝结合在一起，印花表面增添柔和细腻的丰富感。阿诺德用令人赞叹的多样化线条构建出美丽和谐的作品，继续阅读，深入了解阿诺德的创意工作吧。

EH: 凸版画有什么特别吸引你的地方？

LA（指艺术家莉莉·阿诺德）：我起初受到凸版画的吸引是因为它的实用性。我没有真正的艺术工作坊也没有什么创作艺术作品的空间，所以凸版画成了完美选择，因为我可以不用印刷机，用几样材料如油墨、纸张、滚筒和刻板就能制作印花图案。一开始我用木勺子摩擦压印图案，最后升级到了塑料压板，现在我希望有一天能升级到印刷机。

一开始我的创作仅考虑实用性，慢慢地它成了我真正热爱的工作。我想自己对凸版画的深爱有一部分来自雕刻工作沉思冥想的过程，当然也来自平静的重复压印图案的过程。我还喜欢凸版画，是因为人人都能在家试一试创作印花图案，这是一种出色的艺术形式，不论男女老少，不论创作风格、资金预算和空间大小，人人都可以上手一试。

EH: 你会如何描述自己的创作过程？

LA：我的创作过程十分简单，技术含量低，但依然让我感觉心满意足。没有印刷机，没有多层画面，没有真正的工作坊，这些迫使我不得不寻找高效、高产的替代方法。在经历这些挑战之后，我终于找到了真正适合自己的创作主题和生活方式的方法。

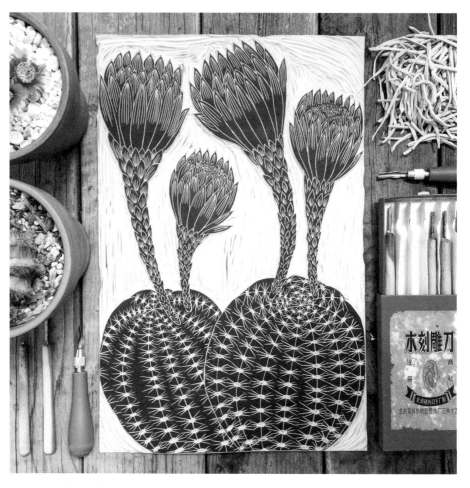

EH: 你的艺术创作灵感主要从何而来？

LA：我经常受到大自然的启发。不论是家中后院里生长的仙人掌，水族馆里极为复杂的海生动物，还是雨后森林的多样色彩，它们都赋予我以灵感。我常常因为身边的自然世界感觉渺小，心生敬畏。我也热爱浏览科学插图、民间艺术和海报艺术的各种相关书籍。比起在屏幕上所见的一切，实体书的页面上有种东西将我与眼中所见更加紧密地连接起来。即便如此，我也很喜欢登录分享图片的社交平台，了解他们组织绘画理念和主题的方式，为特定绘画项目寻找更为具体的灵感源泉。

EH: 你还从事哪些艺术形式的创作？

LA：我还偶尔涉猎一点面料设计（手工雕刻的刻板印花和手绘插画）、水彩、排版设计、刻字和音乐。我热爱几乎任何需要亲自动手的艺术形式，可惜的就是一天的时间总是不够用！

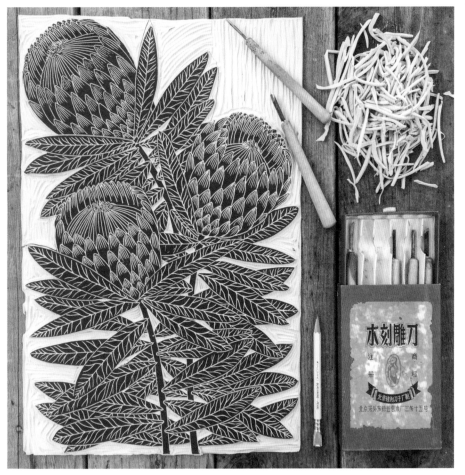

EH: 你如何日复一日保持创造力？

LA: 保持创造力和生产力需要组织计划和大量的"白日梦"，但的确有些事情助我对一切驾轻就熟。首先，速写本让我将所有的创作理念放在一处，这样我总是有可以随时开工的创意项目。其次，制作待办事项表对我的生产力和信心有颠覆性的改变。

处理生意上的往来事务时，我有时候会忙得不可开交、招架不住，待办事项表能让我放松身心、坚持正轨。这样，在其他方面的压力可能让人身心俱疲之际，我依旧能保持旺盛的创作状态。而且，将待办事项表上的事件一一划去的感觉特别棒。真的是小确幸！如果真的感觉到思维僵硬、创造力枯竭，只要有时间，我常常会让自己沉浸在户外。不论是远足、参观当地植物园还是在海边漫步，只要能远离笔记本电脑、一大堆我要撕开的纸、焦急等候我用铅笔作画的空白纸张、隔壁人家吵闹不休的男孩，都有助于清除我心中的烦恼。我发现一时的创作瓶颈烟消云散，新的想法又会再次纷至沓来。

EH: 描绘一下你从事艺术创作的空间。

LA: 我的艺术工作坊是我的卧室，有时是我家的起居室。在这些小空间里，我能够保持较高的生产力真是令人惊讶的事情！我认为，正是因为我没有印刷机，不需要占据太多空间，反而使我有一个更为从容的工作环境。能够在家工作非常好，我可以随时开始某个项目，同时平衡兼顾自由职业的设计工作、准备一日三餐以及与丈夫共度时光。尽管在家工作会把家里弄得有点乱（特别是在处理较大版本的时候，印花会在床上、地上和晾衣绳上堆得到处都是），我试着好好整理，在完工之后把所有一切归还原位，让家里重现安宁、整齐的样子。我所用的设备非常简单：Speedball牌亚麻麻胶板雕刻工具，Soft-Kut牌橡皮刻板，Speedball牌水性油墨、滚筒、压印板和Stonehenge牌纸张。

EH: 在艺术的道路上,你学到了哪些雕刻的窍门?

LA: 我进行植物印花时最为有用的窍门是"拼图法"。我剪切出需要用不同色彩上色的小块刻板,等上好油墨之后,重新摆放构图,然后再印花。我想到这个方法是因为我希望使用多种色彩,但又不具备制作多块刻板和色层的知识和能力。有时候真的会受到很多限制,但大多数时候这种方法都能让我的主题处理得很不错。

制作印花作品的另一个重要方面是往油墨里添加Speedball牌油墨缓凝剂,特别是在制作较大尺寸作品时,添加缓凝剂尤为重要。因为我用的是水性油墨,它们干得很快,我很难一次性印制大尺寸作品。缓凝剂能延长油墨的干燥时间,让我能够连续工作数小时而无须担心油墨的使用寿命。

EH: 你最钟爱的自创艺术品是什么?

LA: 我目前最为骄傲的作品是为吉莉安·韦尔奇(Gillian Welch)创作的版画海报。她是我一直以来最喜爱的音乐人,多年以来我深受她音乐的启发,因此,有机会跟她合作是极为特别的经历。我真的

很喜欢她用音乐唤起的视觉叙事,因此,我非常享受创作这幅作品过程中的每一分钟,从勾画草图、计划安排、手工雕刻到压印图案所用的每一分钟。

EH: 作为艺术家,你得到的最佳建议是什么?

LA: 我认为我作为艺术家得到的最有帮助的建议是不要试图模仿别人。尽管多年以来,我从别的艺术家身上获得了大量灵感,我也常受到鼓励要去追寻自己的艺术道路。做最真的自己,接受自己真正的想法,这能提供最大的创意满足感,而且也正因为如此,你才能从芸芸众生中脱颖而出。

EH: 创作时你喜欢听的音乐/有声书/播客音频是什么?

LA: 我工作时总是会听音乐。我经常聆听的歌手和音乐组合有Gillian Welch、Hiss Golden Messenger、The Wood Brothers、Mandolin Orange、The Milk Carton Kids的作品。有些时候,我想听令人兴奋的音乐,就放点Stevie Wonder、Leon Bridges、Bahamas、Vulfpeck或者Emily King的作品。而且,我丈夫也是一位音乐人,他常在家录音,让我的心情保持愉悦。

欢迎访问莉莉·阿诺德的网站:www.liliarnold.com。

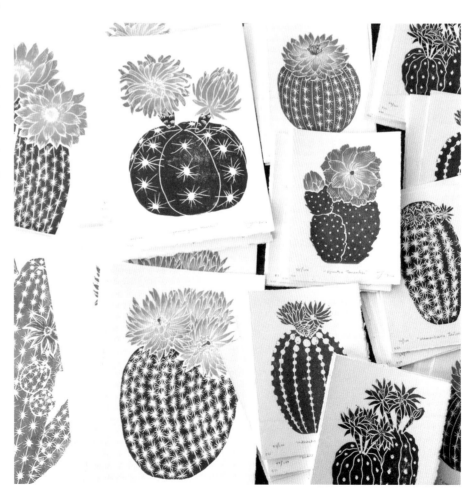

色彩渐变

工具和材料

3英寸×6英寸（7.5厘米×15厘米）橡胶刻板

7英寸×9英寸（18厘米×23厘米）印刷纸

铅笔

直尺

细头记号笔

描图纸

雕刻工具

和纸胶带/美纹胶带

墨板

油墨（两种不同色彩）

调色刀

滚筒

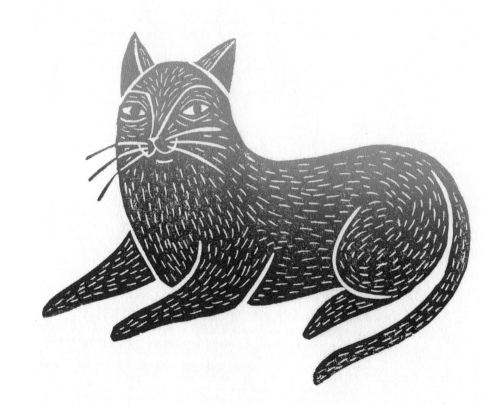

色彩渐变是压印过程中最有趣的事情之一，是在印花图案中拿颜色做实验的简单可爱又令人满意的方法之一。实际上，你敢不敢试着制作一个渐变印花呢？不要笑，你有可能根本做不到！在这个专题练习中，你将练习用两种油墨混合起来制作两种色彩之间流畅的渐变或者过渡色。

记住： Soft-Kut刻板名副其实，用工具雕刻时你几乎不费力气，因此进行雕刻工作时务必要小心地放慢动作，当心雕刻痕迹。毕竟，你也希望修刻掉多余的负空间，把"噪音"干扰降到最低。

1 选择用于这个专题练习的图案。

2 将图案转印到刻板上，用细头记号笔固定线条，刻掉负空间。这个专题中我用的是Speedball牌Soft-Kut刻板，你可以根据个人喜好选用装裱过或未装裱过的麻胶刻板。

3 选择与刻板同宽或比刻板更宽的滚筒。将两种不同色彩的油墨各取一小团并排放在墨板上（此处所示的两种色彩由不同比例的酞菁蓝、黑色和不透明白色调配而成）。

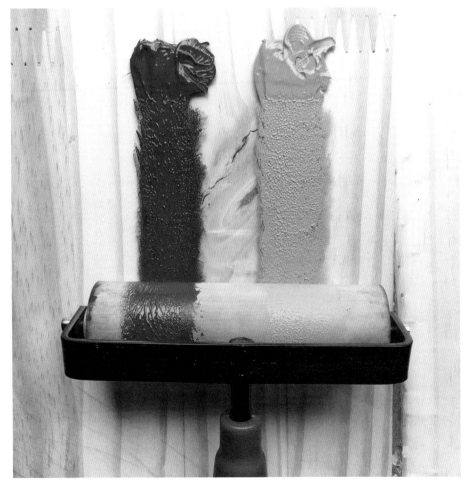

4 用滚筒将油墨向下拖拉。拖拉时，一次将滚筒稍稍往一侧倾斜，接着下一次稍稍往另一侧倾斜，这样就形成了两种色彩之间的平滑过渡。

5 获得流畅的渐变色之后，将滚筒小心地滚过油墨。如有必要多滚几次，但每次都要将滚筒拖往同一个方向。

6 可以制作一个简单的印花装置，来确保每次印花时刻板会被放在大致相同的位置上。拿一张大纸，在上面放上一张事先准备好的7英寸×9英寸（18厘米×23厘米）的印刷纸。用削尖的铅笔小心地绕着印刷纸的边缘描线。拿开印刷纸，将刻板放在你打算印花的位置上，用削尖的铅笔描出刻板的外轮廓线。

7 用刚才所描的长方形轮廓线作为参照，小心地将印刷纸放在上过油墨的刻板上。用压印板轻轻地在纸背上施加均匀的压力。如果用的是较软橡胶刻板，要小心，不可施加过大压力，否则会导致精致细节发生渗色。

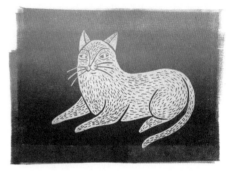

其他方法：也可以将渐变色彩用作印花的背景。只用直接在印刷纸上用滚筒刷上渐变色油墨。等油墨干透后，在其上用刻板印花即可。

8 小心地把纸揭开。恭喜你！你完成了一个渐变印花。

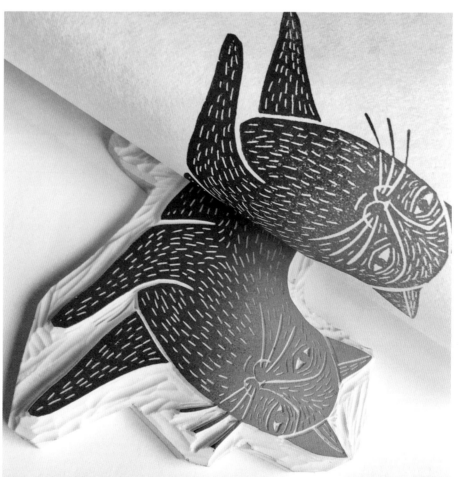

艺术家
珍·赫威特

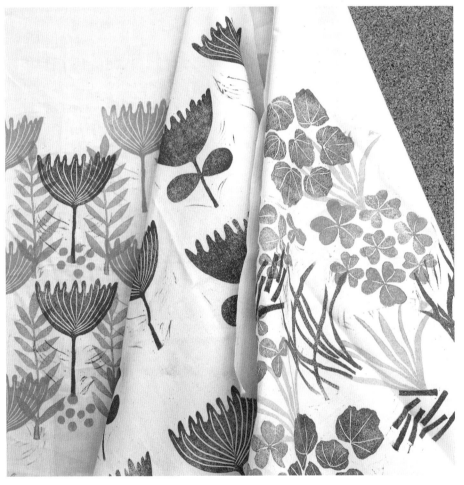

珍·赫威特（Jen Hewett）是加州人，她在自己的旧金山工作坊里建立了印花事业。她是位多产的版画家、纹样设计师、纺织品艺术家、教师和作家。赫威特亮丽大胆的印花图案让人联想到她身边的美丽景致。在她的《印花、图案和缝纫：版画基础与简单成衣制作》（*Print Pattern Sew: Block Printing Basics+Simple Sewing Projects for an Inspired Wardrobe*）一书中，她慷慨大方地分享了自己广博的知识，带领读者踏上美丽多彩的纺织品印花的漫游之旅。

EH: 你会如何描述自己的工作或创作过程?

JH(指艺术家珍·赫威特): 我在布料上创作出视觉上层层叠叠很有触感的印花图案。大多数作品都受到加州自然风景和人造风景的启发,我运用的色彩饱和度较高。

EH: 你最初对版画的兴趣从何而来?

JH: 我曾经在公司里从事无须创意的工作,想要寻找一个有创造力的出口。于是,我一时兴起,决定参加当地社区活动中心的丝网印刷培训课程,而且我很快就被深深地吸引。在公司就职之前,我曾经做过文具生意,但我是把文具设计给一家印刷商处理。丝网印刷让我既能控制设计过程,也能控制生产过程。

EH: 凸版画有什么特别吸引你的地方?

JH: 我的版画生涯是从丝网印刷开始的,它要求有特殊器材,要花大量时间等候丝网干透。凸版画要简单得多,我只需要用到雕刻工具、刻板,加上我的双手,我要画草图、雕刻还要印花,总是要忙个不停。亲手创作的作品带来了无与伦比的满足感。

EH: 是什么吸引你在布料上印花?

JH: 我开始是在纸上印花,但销售时发现最令人头疼的是客户认为安置这样的印花涉及大量工作:他们不得不自己装裱印花并考虑在何处将它们悬挂起来。我决定在亚麻布上做印花实验,然后将印花布缝成袋子。最初制作的袋子销路极佳,因此我继续开发新的面料印花,后来就逐渐放弃了纸上印花。同时,我也开始缝制服装,还费了不少时间才找到自己喜欢的印花服装面料。将缝纫和版画这两种爱好结合起来是自然而然的事情。

EH: 你如何日复一日保持创造力?

JH: 自2014年以来,我进行了一些自发的创意挑战工作,我完成了为期52周的版画项目。那一年,我每周创作一幅新印花,在接下来的一年里,我转向印制成码的布料并每月缝制一件新衣服。在过去的两年里,我成立了"每月一茶巾俱乐部"。我每个月设计、采用丝网印花制作并出售一条新茶巾,可能在上面花费了过多时间! 我也接了一些需要不断发挥创意的客户定制工作。现在,我终于开始找到一些时间再次从事个人的创作项目。

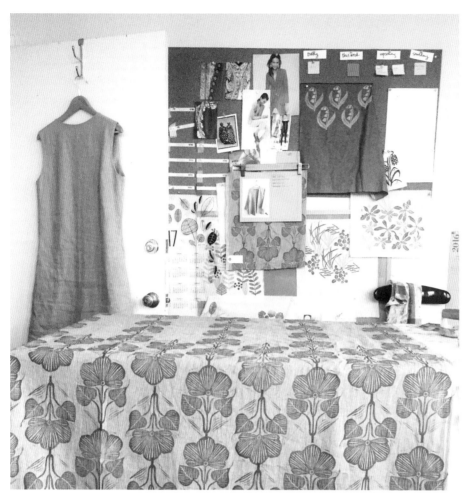

EH: 描绘一下你从事艺术创作的空间。

JH: 我在家有两间工作坊！一间工作坊里有指定区域从事绘图和电脑、缝纫以及凸版画工作。另一间工作坊设在我的小走廊上，作为我的丝网印刷区域。因为家里没有足够空间放置干燥器材或者晾干架，每月我会去公用工作坊几次，去那儿烫画和印制较大尺寸的印花。

EH: 你最钟爱的自创艺术品是什么？

JH: 我最近与Cotton and Steel公司合作设计了第一个面料系列产品。我的Cotton and Steel面料是商业印刷的，但制作过程涉及扫描我的手绘作品并对其进行数字处理。我没有出售手绘的面料，因为它实在耗费体力，而我又一直希望创作一个面料系列，让它能够面向更多的人，因此这个面料系列对我而言就是美梦成真了。

EH: 你会给版画的初学者一个什么样的建议？

JH: 大量地有规律地手工雕刻版画。雕刻版画是个体力活，你真的会形成肌肉记忆。我把这个称作"用双手进行思考"。你的双手会告诉你雕刻的方向、压印时应该施加的力量，等等。但除非全心投入这门艺术，否则你无法做到这一点。

EH: 创作时你喜欢听的音乐/有声书/播客音频是什么？

JH: 我听了很多有声书，特别喜欢犯罪小说。最近，我特别热爱美国作曲家菲利普·格拉斯（Philip Glass）的音乐。他的很多作品融合了摇滚乐、非洲与印度音乐和西方古典音乐的元素，几乎将技术复杂性强加给了听众。当我得长时间创作复杂作品（通常是丝网印花作品）时，他的音乐是很好的陪伴。节奏布鲁斯和灵魂乐能让印花和绘画工作感觉像是开派对。

欢迎访问珍·赫威特的网站：www.jenhewett.com。

专题
墙上挂饰

制作纺织品的工具和材料

0.5码（45.5厘米）100%棉粗布

14英寸（35.5厘米）木棒

黄麻线绳

松捻绣花丝线

绣花绷圈

缝衣针

面料剪刀

布料锁边液

强力布料胶

缝纫机

熨斗

熨烫板

水溶织物标记笔

制作印花的工具和材料

油墨

压印板

墨板

调色刀

滚筒

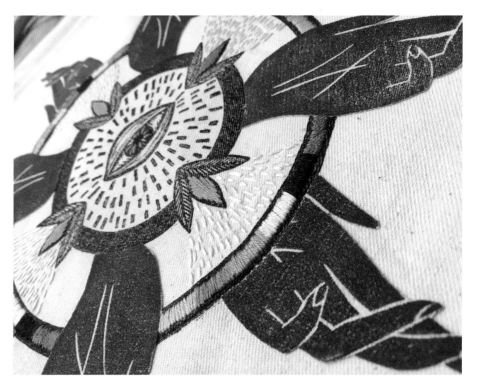

这个专题练习有点像专题"打扮起来"（本书第82页）的姐妹版，那个专题涉及一些综合材料和拼贴手法，但这个专题不是在纸上而是在面料上创作印花图案。我将带你看看我完成这件作品的"旅程"，特别说明一下，你可以用这些技巧来创作自己独特的墙上挂饰。

注意：机器缝纫的精巧复杂性不胜枚举，因此主要讲解版画制作的本书对此就不作赘述了。本书第138页列举了一些缝纫的相关资源。同样，如今很多艺术品商店和面料商店都出售供手工用的预制空白帆布横幅，你就无须亲手缝制了。

面料印花的注意事项

要想在面料上获得匀称的印花图案,在压印表面上先铺上一条毛巾当垫子会很有帮助。

面料纹理越多或越粗糙,印花图案就越不均匀。

为了获得最佳效果,使用面料印花专用油墨,要考虑油墨的永久性和可溶性。Speedball有一系列面料印花油墨,但我最喜欢的是甘布林雕刻油墨,尤其是甘布林面料油墨。这些油墨都是油性的,因此可以重复洗涤,不会褪色。

在面料上印花之前,一定要先在纸上试验一下。这有助于准备好刻板,令其充分蘸取油墨。

要查看油墨的产品信息,看看是否需要热固油墨令其具有永久性。

在继续处理面料之前要等候印花彻底干透,否则就会有弄糊印花图案的风险。想要加快干燥过程,可以(戴着手套)在印花之前往油墨里添加含钴干燥剂,或者拿个风扇在晾干架上吹。

1 将一块0.5码(45.5厘米)未漂白的棉粗布烫平,然后剪成两半。一半会成为墙上挂饰的基础,而另一半会用作实验和压印额外的元素。我将刻板的中心图案设计得颇为简单,这样就有空间来即兴发挥,还能将它压印在棉粗布的正中央。

2 只要有可能，我会将之前印花专题中所制作的刻板用于其他途径，因此，我用本书第96页"拼图压印图案"专题中所用刻板在额外的棉粗布上制作了几只手的印花并将它们剪下来。为了让面料的边缘清爽不脱线，我事先用布料锁边液绕着印花的边缘"描出"图案的轮廓线。等锁边液干透后，就如同剪切纸上印花一样将印花图案剪下来（注意：布料锁边液会让水溶性油墨化开，所以务必事先进行实验）。

3 将较小块的面料粘贴到较大块面料上的做法叫作"贴花"。传统上，贴花是将不同的块状面料缝合在一起。在此，我使用名为"液体针脚"（Liquid Stitch）的强力布料胶。

4 将手放好后，我的大部分设计图已经完成。我用水溶性记号笔绕着印花画出了旗帜形状的轮廓线，然后将其剪下，并在四周留下了用于缝折边的空间。

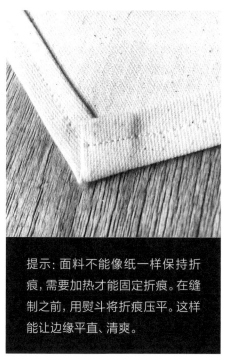

5 要给一块面料的边缘缝折边，只需将边线折起一次，再折一次，然后将所有面料层缝在一起即可。

6 给旗帜形状的上部边缘缝折边，在第一次折起的边线附近缝合，留下窄窄的套筒，让木棒能够从中穿过。

提示：面料不能像纸一样保持折痕，需要加热才能固定折痕。在缝制之前，用熨斗将折痕压平。这样能让边缘平直、清爽。

快速刺绣指南

刺绣是手工装饰面料表面的出色方法，我喜欢把它想成是用针线作画。尽管有些人认为刺绣很无趣，我发现它能让人感觉特别放松，易于进入沉思冥想状态。而且它方便携带，只要找到一刻空闲就能随时继续未完成的工作。

以下为用来装饰面料的三种不同刺绣针法。

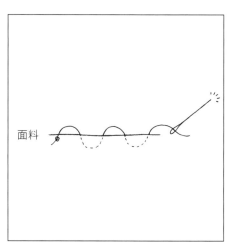

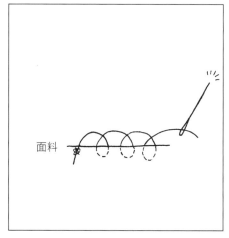

平针绣法：小而平整的针脚在布面上钻进钻出，看起来像是虚线。用平针绣针脚填充的背景被称作**种子绣**。

劈针绣法：这是一种连环针法，随后的针脚会穿过之前的针脚，从而看起来像是连续不断的线条。

缎纹针绣法：细长密实的针脚相互平行，填充某个区域。

7 若是要手工装饰你的墙上挂饰，将它放在刺绣绷圈里。绷圈由两个圆圈组成，较小的圆圈放在稍大带夹具的圆圈内部。将较小的圆圈放在布料下，将较大的放在上部，把布料夹在两个圆圈中间。轻轻地将布料像鼓面一样拉紧，然后调整夹具将布料夹紧固定。

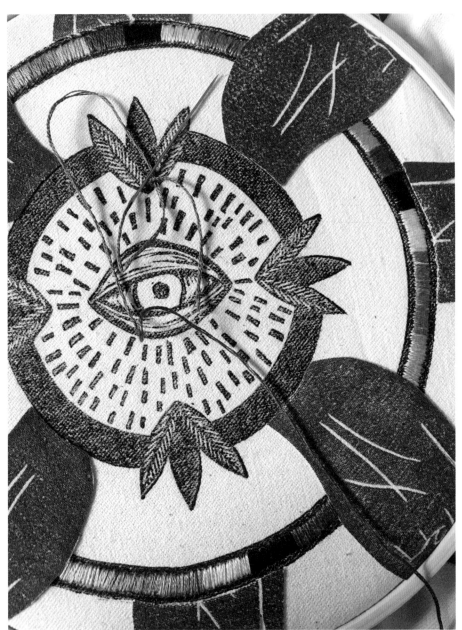

8 我在图案的外圈用缎纹针绣法开始刺绣，用多种色彩的平行针法填充空白区域。

9 我用缎纹针绣法添加较长的针脚填充位于中间的花朵萼片（金线）。用密集的种子绣针法，填充背景区域。

10 根据设计图案的需要调整绷圈的位置。

11 完成刺绣后，将布料从绷圈上取下，放平，并用熨斗将其烫平。将一根长为14英寸（35.5厘米）的木棒穿过缝旗帜形状时留下的套筒（商店里购买的现成旗帜布料通常都已配好悬挂用的工具）。用一根麻绳、黄麻或任何结实的绳子系在木棒的两端用来悬挂。

第五章

杜绝浪费

　　我从来不是那么追求完美的人。那些能够让人清楚看到艺术家们亲自动手的痕迹的作品总是能打动我。我喜欢在令自己着迷的作品中寻找不规则的印迹、裂缝、奇怪的比例和怪异的色彩组合，因为在我看来，这些"错误"正是该艺术品魔力之最重要的部分。"金缮"（Kintsugi）是日本的一种传统工艺，利用漆料、金粉、银粉或铂的混合物对破碎的瓷器进行修复，实际上就是突出表现其错误之处，将它变成了一种闪光的特别之物。最后的专题练习旨在让大家学会坦然面对失败，拥抱不完美的印花。

专题
弗兰肯斯坦的怪物

工具和材料

一小沓出错的印花图案

一张8英寸×10英寸（20.5厘米×25.5厘米）厚硬卡纸板

三块7.5英寸×9.5英寸（19厘米×24厘米）硬实胶合板或者无光泽纸板

不干胶黏剂

刷胶笔

剪刀或美工刀

可选：缝衣针和线或缝纫机

可选：描图纸

可选：颜料包

可选：闪电风暴元素

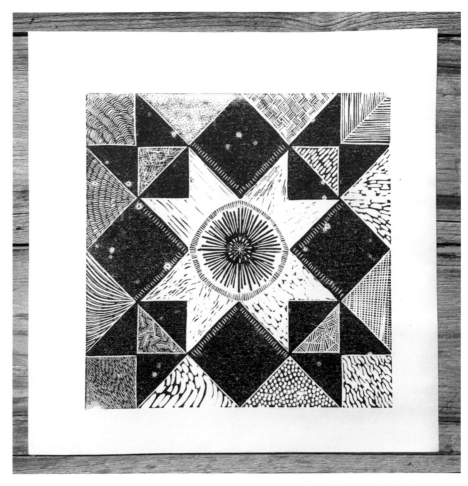

同玛丽·雪莱（Mary Shelley）笔下的弗兰肯斯坦十分相似，这个专题练习将失败印花作品有趣和有用的部分改作他用，创造一些出其不意的全新作品。这是进行实验和游戏的完美时机，因为你用的材料是出错的印花版本，它们已经失去了珍贵性。这意味着你可以完全不受最初创作意图的限制，也可以不管东西看起来"应该"是什么样。因此，运用这难得的自由，放飞自己的创造力吧。例如，如果你一直创作干净整洁、循规蹈矩、有条不紊的作品，尝试使用狂野的表达法进行这个专题的练习。我建议你扮演实验室里疯狂科学家的角

色。把出错的印花作品剪开，将它们移动一番，把音乐放得更加响亮，根据直觉进行创作。找到能让自己脱口而出"哦，那样真有趣"的搭配或安排时，你就顺势而为，看看到底会怎样。若是浪潮般的创意让自己应接不暇，也不要为之感到惊讶。

1 因为这是涉及层叠纸张的拼贴作品，首先应该考虑背景内容。我使用"带肌理的方格纹样"中出错了的印花（见本书第50页）。

2 我把构图分成四个3英寸×4英寸（7.5厘米×10厘米）的长方形，将它们旋转后再次拼在一起，形成一个6英寸×8英寸（15厘米×20.5厘米）的长方形，它带有肌理和明度效果，将成为背景的基础，将它们粘贴在如较重磅卡纸板之类的结实的背景纸上。

3 为了表示对《弗兰肯斯坦》电影版中代表性缝纫针法的敬意，我用缝纫机把印花缝了一下，将背景的小块用针线连接起来。如果你乐意，也可以用手缝方法获得同样的效果。

5 开始拼贴各种元素时，使用如Nori Paste牌不干胶黏剂。这样你就能一边创作一边进行修改。

4 根据在视觉上看来最有意思的标准，将其他出错的印花图案剪成小块。我喜欢在拼贴画中使用多种多样的纸张，但作为营造背景透明度的类似方法，描图纸也非常有意思。

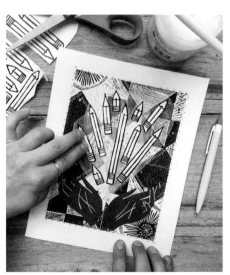

6 我用"拼图压印图案"里的手（见本书第96页）作为构图的基础，使用层层叠叠的描图纸在图像里创造另一个空间。思考一些其它方法以引领观者的目光在作品上移动。

7 我从2016年的作品《铅笔》出错印花中剪下了一些纸块，将它们摆放在描图纸组成的区域之内。描图纸降低了背景的"噪音"，让铅笔不至于在视线中消失不见。

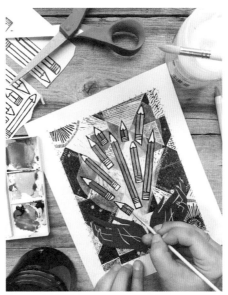

8 你还可以进一步为印花图案注入活力，当然不是通过闪电给它通电，而是运用颜料，用水彩或者水粉给作品上色，强调表现出你想让观者关注到的内容。

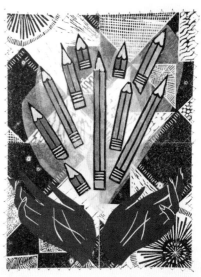

9 拼贴部分的美妙之处在于那种杂乱感，不过没有人喜欢乱七八糟的边缘。把你独一无二的拼贴印花放进画框里，你就可以轻松地表现出印花整整齐齐的效果。

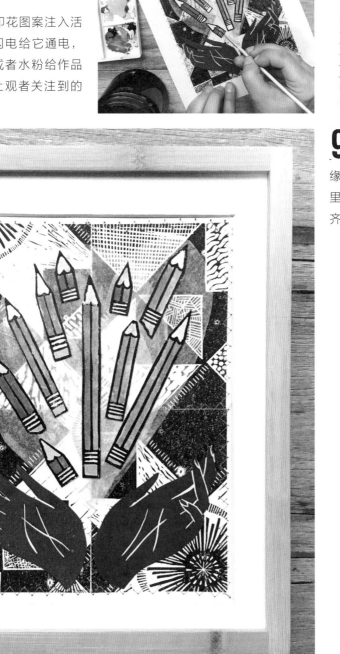

专题
编织图案

工具和材料

3到4个出错的印花作品

剪刀

直尺

铅笔

（可选，但有帮助）裁纸刀

胶带

出错的印花纸可能会把你的晾干架或工作坊里的桌子堆得杂乱不堪。这个处理纸张的小冒险是一种快速、高效消耗掉它们的方法。把多个印花图案编织成一个抽象构图时，你就将混乱状况变得整齐有序，结果常常让人大为惊异。为这个专题练习选择印花时，我建议你寻找带有多种明度和肌理效果甚至多种色彩的印花，这样能让最终成品表现最大化的视觉多样性效果。现在就从你弃置的那堆印花里翻找一下吧。

1 选择"基础"印花，这会是将所有其他印花图案织入其中的那个图案。为了易于剪切，我建议选择带有非常清晰直线边缘的印花。

2 使用尺子、铅笔和剪刀或裁纸刀，从印花图像的边缘开始将基础印花剪成1英寸（2.5厘米）宽的纸条。在快接近图像另一边页面空白处停下，不可彻底剪开，因为你要让基础印花的纸条保持相互连接。

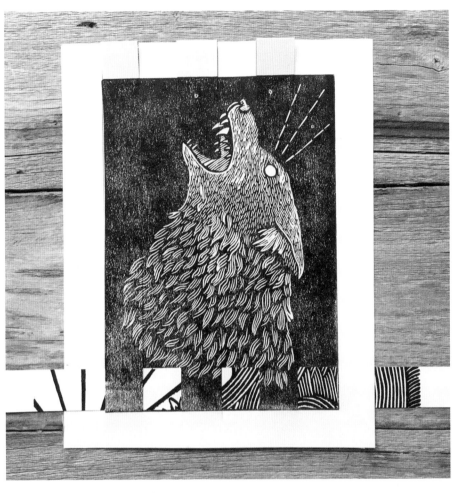

3 将剩下的错误印花裁成彼此分开的1英寸（2.5厘米）宽的纸条。这些纸条会被交替着编入基础印花，如图上所示那样。

4 拿一根1英寸（2.5厘米）宽的纸条，将它编入基础印花，一直到达页面空白处。

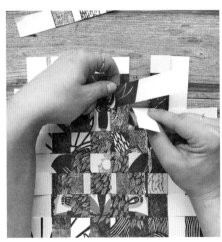

5 继续将其他纸条编入基础印花，将每根纸条都往下移，让它与编入的前一根纸条紧密相连。

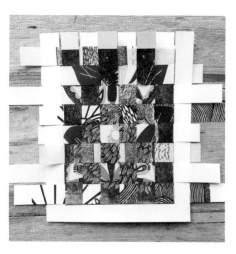

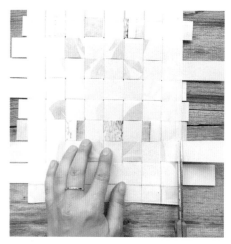

6 到达基础印花的边缘时停止编入新的纸条。

7 将印花翻过来，用胶带将纸条固定住。

8 剪去两边多出来的纸条部分。

9 剪去印花正面超出基础印花边缘的纸条。

10 为了让图像显得清楚整洁，用大小合适的边框遮住所有不太完美的边缘。瞧！你已经完成了一个独一无二的印花作品，它带有大量肌理效果，既是仿拟的（用剪开的印花制成的），也是真实的（用纸张编织而成的）。

词汇表

Additive: 加刻法，通过添加不同元素表现形状的雕刻手法。

Appliqué: 贴花，将较小块的面料粘贴到较大块面料上的做法。

Artist's Proof（A/P或AP）: 艺术家保留试样。

Baren: 压印板，或平或弯的光滑圆形垫，用来给放在刻板上的纸张背面施加压力。

Bench Hook: 木工工作台挡头木，在垫板的相对两端有凸起边沿，在桌面上工作时有助于让木板或者刻板保持稳定。

Block: 刻板，一块有厚度、平整的材料（通常由木头、橡胶或制成），表面上带有雕刻出的设计图案，用于压印多张印花。

Blockbook Printing: 木版书印刷，在单块刻板上结合图像和文字

Brayer: 滚筒，带有把手的软或硬橡胶滚筒，用于均匀摊开油墨，给刻板上油墨。

Burnish: 抛光，指擦亮、磨光物体。

Burr: 金属毛边，刀片使用后形成的金属毛边。

Depth: 景深感，在平面上表现出近大远小的感觉。

Edition: 一版印刷数，指同一版本印花的数量。由同一刻板印制的每张印花都带有编号和艺术家。Limited Edition（限量版）：指同一版本印花的数量有限。Open Edition（开放版）：指同一版本印花的数量没有限制。

Embroidery: 刺绣，用针线装饰面料的方法。

Hem: 缝边，折起并缝上一块布料边缘的褶边。

Inking Plate: 墨板，可以摊开并调匀油墨的任何平面。

Mood: 情绪，艺术品表现的整体感觉。

Noise: 噪音，油墨接触刻板之前刻画过的区域，从而在印花上留下了多余的印迹。它可以是刻意为之，也可能是无心之举。

Print: 印花，用刻板压印的每个图案。

Printing Jig: 印花装置，用于印花时套准的指导性装置。

Reduction Cut: 单板套色印法，重复使用同一块刻板制作彩色印花时，每上一层新色时刻掉更多内容的一种方法。

Registration: 套准装置，用来确保刻板和印刷纸在每次压印时位置不会发生改变的任何装置，通常涉及在同一图案上将两块或者更多块刻板对齐的工作。

Relief: 凸版雕刻，将不同元素刻在一块平板上表现要塑造的形象，使它凸出于原来材料的平面的雕刻技法。这个术语来源于拉丁语动词"relevo"，意思是升起。

Relief Print: 凸版印刷，指从雕刻完的板上压印印花的过程，油墨聚集在剩下的（未雕刻过的）刻板表面上。

Running Stitch: 平针绣法，小而平整的针脚在布面上钻进钻出，看起来像是虚线。

Satin Stitch: 缎纹针绣法，细长密实的针脚相互平行，填充某个区域。

Seed Stitch: 种子绣法，用小而平整的平针绣针脚填充背景。

Space: 空间，构图中物体内部、周围及之间的区域。Negative Space（负空间）：环绕客体/主体的区域。Positive Space（正空间）：客体/主体所占据的区域。

Split Stitch: 劈针绣法，一种连环针法，随后的针脚会穿过之前的针脚，从而看起来像是连续不断的线条。

Subtractive（Reductive）: 删减法（减刻），移除材料表现形状的雕刻手法。

Test Print: 试验印花，艺术家用刻板制作头一批印花样品来检测印花过程中所涉及的多种变量。

Texture（或Tooth）: 肌理感（或者颗粒感），某物体本身的粗糙感或平滑度。

Unity: 统一性，即整体构图表现的完整性和协调性。

Value: 明度，即图像中表现的明暗范围。

资源

我个人视觉艺术图书馆里的书籍

推荐阅读

版画的相关书籍

Brommer, Gerald F. *Relief Printmaking.* Worcester, MA: Davis Publications, 1970.

Corwin, Lena, and Thayer Allyson Gowdy. *Printing by Hand: A Modern Guide to Printing with Handmade Stamps, Stencils, and Silk Screens.* New York: Stewart, Tabori, & Chang, 2008.

Hewett, Jen. *Print Pattern Sew: Block Printing Basics and Simple Sewing Projects for an Inspired Wardrobe.* Boulder, CO: Roost Books, 2018.

Hughes, Ann d'Arcy, and Hebe Vernon-Morris. *The Printmaking Bible: The Complete Guide to Materials and Techniques.* New York: Chronicle Books, 2008.

Jansdotter, Lotta, and Jenny Hallengren. *Lotta Prints: How to Print with Anything, from Potatoes to Linoleum.* New York: Chronicle Books, 2008.

Lauren, Andrea. *Block Print: Everything You Need to Know for Printing with Lino Blocks, Rubber Blocks, Foam Sheets, and Stamp Sets.* Beverly, MA: Rockport Publishers, 2016.

Morley, Nick. *Linocut for Artists and Designers.* Ramsbury, UK: The Crowood Press, 2016.

Schmidt, Christine. *Print Workshop: Hand-Printing Techniques and Truly Original Projects.* Potter Craft, 2008.

Westley, Ann. *Relief Printmaking.* New York: Watson-Guptill Publications, 2001.

绘画、设计、创意等相关书籍

Archive for Research in Archetypal Symbolism ARAS . *The Book of Symbols: Reflections on Archetypal Images.* Los Angeles: TASCHEN, 2010.

Edwards, Betty. *Drawing on the Right Side of the Brain: A Course in Enhancing Creativity and Artistic Confidence.* New York: Penguin, 1979.

Elam, Kimberly. *Geometry of Design: Studies in Proportion and Composition.* Princeton, NJ: Princeton Architectural Press, 2001.

Gilbert, Colin, Dylan Gilbert, Elizabeth T. Gilbert, Gabriel Guzman, Rebecca J. Raso, Sharon Robinson, Amy Runyen, and David J. Schmidt. *The Daily Book of Art: 365 Readings that Teach, Inspire & Entertain.* Lake Forest, CA: Walter Foster Publishing, 2009.

Gilbert, Elizabeth. *Big Magic: Creative Living Beyond Fear.* New York: Riverhead Books, 2016.

Korn, Peter. *Why We Make Things and Why it Matters: The Education of a Craftsman.* Boston: David R. Godine, 2013.

Martha Stewart Living Magazine. *Martha Stewart's Encyclopedia of Sewing and Fabric Crafts: Basic Techniques for Sewing, Applique, Embroidery, Quilting, Dyeing, and Printing, plus 150 Inspired Projects from A to Z.* New York: Potter Craft, 2010.

Parks, John A. *The Pocket Universal Principles of Art: 100 Key Concepts for Understanding, Analyzing and Practicing Art.* Beverly, MA: Rockport Publishers, 2018.

Ray, Aimee. *Doodle-Stitching: Fresh & Fun Embroidery for Beginners.* New York: Lark Books, 2007.

Sale, Teel, and Claudia Betti. *Drawing: A Contemporary Approach.* Boston: Thomson Wadsworth, 2008.

了解当代艺术家和汲取创作灵感的出色期刊

Pressing Matters Magazine
www.pressingmattersmag.com

UPPERCASE Magazine
uppercasemagazine.com

Maker's Magazine
makersmovement.ca

Celebrating Print
www.celebratingprint.com

Art 21 Magazine
magazine.art21.org

本书所用材料的供应商

Dick Blick Art Supplies
www.dickblick.com

McClain's Printmaking Supplies
www.imcclains.com

Speedball Art Supplies
www.speedballart.com

Plaza Artist Supplies
www.plazaart.com

Utrecht Art Supplies
www.utrechtart.com

Woodcraft Woodworking Tools
www.woodcraft.com

Artist & Craftsman Supply
www.artistcraftsman.com

Jackson's Art Supplies
www.jacksonsart.com

Paper Mojo
www.papermojo.com

The Japanese Paper Place
www.japanesepaperplace.com

UPPERCASE杂志的书脊。你不用打开杂志就能获得灵感。（但请你一定得打开它们好好读一读，你不会后悔的！）

致谢词

许多人为这本魔法小书倾情付出。首先要感谢我的编辑朱迪斯（Judith）和洛克波特（Rockport）出版社的相关工作人员。朱迪斯慷慨大方，在本书的撰写过程中对我积极鼓励，让我心无旁骛。出版社的工作人员让我从艺术家转成了作家，而当个作家是我一生的梦想。我要感谢为我供稿并接受访谈的莉莉·阿诺德、珍·赫威特、凯利·麦克康奈尔、德里

克·莱利和阿芙汀·沙阿，感谢你们给我机会，让我看见你们的创作过程、工作空间和内心世界。

感谢亲朋好友的大力支持。衷心感谢我的父母，是他们在我尚缺自信之时对我深信不疑，也是他们教我广泛阅读，鼓励我特立独行，培养我的好奇之心。要是他们没有那样爱着我，本书不可能结集成册。我还要感谢我的闺蜜好友们，她们在本书的写作过程中一直在我身边予我以陪伴和鼓励，特别是凯尔（Kyle）和"阿姨们"。如若我会发光，那是因为我在反射你们的光芒。我要感谢大卫（David），为一切，向你致谢！

在生命中我幸运地遇到了很多老师，她们和绝大多数老师们一样，为了下一代的健康成长做出了巨大的牺牲。那些才华横溢、激情四射的老师们如特里·沙兹曼（Terri Shatzman）和罗博塔·舒尔茨（Roberta Schultz）给予了我无私的指导，得益于她们，我在肯塔基州所受的教育让我踏上了一条终生好奇之路。衷心感谢肯塔基大学和辛辛那提大学艺术系的全体教工，他们开设的多样课程让我有机会施展才艺。

最后，我要特别再次向德里克·莱利致以谢忱。他是我的良师益友，引导我进入这条"脏兮兮"的创意之路。

作者简介

埃米莉·露易丝·霍华德生于美国佛蒙特州伯灵顿，长于肯塔基州厄兰格，是一位版画家和插画师。早在7岁她就踏上了艺术创作之路，她一直致力于视觉表达和视觉故事的讲述。埃米莉在肯塔基大学获得了本科学位，又先后获得了美国辛辛那提大学的美术硕士学位以及肯塔基大学的视觉艺术教育硕士学位。她在肯塔基州北部当了多年公立学校艺术教师，获得了丰富的教学经验。如今，埃米莉是全职版画家，在宠物猫Selu（塞卢）的帮助下在自家工作坊"The Diggingest Girl"独立经营手工版画业务。埃米莉的女性风格叙事性印花作品的灵感来自大自然、人体和各种故事，她的作品在国际上受到众多收藏人士的青睐。

去埃米莉的网站关注她的版画之旅吧，网址：www.thediggingestgirl.com。

要想深入了解版画家的日常生活，去社交平台搜索：thediggingestgirl观赏埃米莉的作品吧。

ART
创意训练营

扫二维码查看
ART 创意训练营系列更多图书

扫码购买

《版画也能这么玩：如何用综合材料
创作艺术图案》

扫码购买

《创意花绘：
综合材料的花卉艺术实验》

扫码购买

《综合材料艺术全书：
200个创意实验的方法与技巧》

扫码购买

《玩转图案创意》

扫码购买

《像凡·高那样创意绘画》

扫码购买

《橡皮章创意工作坊》

ART
创意训练营

扫二维码查看
ART 创意训练营系列更多图书

扫码购买

《手作陶艺基础与技巧》

扫码购买

《雕塑基础》

扫码购买

《创意涂鸦101：脑洞大开的日常
绘画小练习》

扫码购买

《绘画艺术工作室：45种综合材料
与技法运用实例》（畅销版）

扫码购买

《创意黑白画：
手绘、拼贴、剪纸、雕刻的创意绘画练习》

扫码购买

《金箔艺术工作坊：
如何用综合材料创造华丽的画面效果》